张宝荣·著

二维构成语言设计

D E S I G N

U0314285

化学工业出版社

·北京·

内容简介

本书将探索物到图语言的转化，揭示二维构成语言设计的奥秘。撰写本书的初衷源自多年的教学与设计实践，鉴于构成法则对于设计初学者的重要性，希望读者深入理解平面设计理论并能够超越理论的边界，用创造性的眼光和独特的思考方式灵活运用这些原理和法则。全书主要内容包括：二维构成语言设计之基本元素；设计元素基本形创作方法；二维构成语言设计之理性审美法则；二维构成语言设计的应用。

本书适用于设计爱好者、相关专业学生和设计从业者。通过独特的观察视角和构成法则的解读，激发读者的创造力。在这个飞速变革的时代，希望本书为读者打开一扇通向创意世界的大门，引领读者踏上设计的辉煌之路。

图书在版编目（CIP）数据

二维构成语言设计 / 张宝荣著 . —北京：化学工业出版社，2023.6

ISBN 978-7-122-43704-4

Ⅰ.①二… Ⅱ.①张… Ⅲ.①平面构成（艺术）-设计 Ⅳ.① J061

中国国家版本馆 CIP 数据核字（2023）第 114084 号

--

责任编辑：陈 喆　　　　　　　文字编辑：吴开亮
责任校对：刘曦阳　　　　　　　装帧设计：王晓宇

--

出版发行：化学工业出版社
　　　　　（北京市东城区青年湖南街 13 号　邮政编码 100011）
印　　装：北京天宇星印刷厂
710mm×1000mm　1/16　印张 10¾　字数 208 千字
2023 年 6 月北京第 1 版第 1 次印刷

--

购书咨询：010-64518888　　　　售后服务：010-64518899
网　　址：http://www.cip.com.cn
凡购买本书，如有缺损质量问题，本社销售中心负责调换。

--

定　　价：79.80 元　　　　　　　　版权所有　违者必究

前言

　　设计元素是构成设计的基本组成部分。人类与自然和谐相处，信息传达也变得重要，同时诞生了对审美的追求。早期的设计语言是通过从实物到图像的方式传达信息，如岩画和陶器上的花纹表达对现实事物的理解。

　　随着文明的演化，语言成为主要的交流途径，文字作为符号具有文意指向性和符号造型功能。当文字可以精准对应视觉形象时，则弱化了图形的直观传达，需要将文字再次转换为视觉形象符号。文字作为图像传播时，具有图形功能和艺术特质，其造型和风格具有文化表征。

　　随着时代的演化，图形和图像的传达方式、结果和艺术理论发生了巨大变化，对人类认知和实践产生了深远影响。法国大革命以及20世纪上半叶的艺术发展，打破了传统的艺术观念和审美标准，引入了现代艺术的创作态度和个人主义。艺术越来越注重表达主观精神和视觉性，强调发现和创造，立体主义的出现是一个典型的例子。

　　近代的构成概念由俄国构成主义大师塔特林提出，受到法国立体主义、荷兰风格派和俄国构成主义的现代主义艺术流派的影响。构成主义在工业化时代通过印刷推动了设计语言的演变，使从物到图具有高度可复制性和商品化特征。随着全球化时代的到来，大数据、云计算、互联网和AI技术的出现使从物到图的转化方式发生了巨大变化，呈现出可变性、瞬息性和互动性，使信息传达得更加迅捷，更加易读。然而，这也导致了设计语言的同质化和扁平化。

　　本书重点介绍了从物到图的当代二维构成语言设计的基本元素、构造原理、审美特征和视觉形式美法则。重点讲解了点、线、面的形态特征、基本形创作规律、骨骼建构方式以及视知觉与视错觉的艺术规律，并通过实践进行了说明。本书主要面向本科和专科院校相关专业的学生，以及对基础学科理论和实践研究有兴趣的学生，还适用于已就业的设计师，希望他们能够全

面系统地提升视觉设计的基础理论水平。

本书的研究内容主要集中在两个方面。首先，对于二维构成语言的研究，国内外主要关注德国包豪斯建构的构成主义理论。研究者探讨了二维构成的原理和形成机制，注重形式语言的逻辑构成、视知觉和视错觉理论的实验验证，并与现代实验科学相结合，注重逻辑性和科学性的探讨。其次，关于设计实践的应用研究，主要涉及视觉传达、工业设计、环境空间设计、服装设计、新媒体设计等多个领域。然而，目前对于从物到图的二维构成语言设计的逻辑转化缺乏系统的总结，缺乏对设计原理到实践的方法论指导，也缺乏对设计实践和理论架构之间动态调整的研究。因此，本书旨在对这两个方面进行深入的理论和实践的梳理与探讨。

本书所定义的"二维构成语言设计"是现代造型设计领域的专业术语。它涉及在二维平面空间中将视觉形态高度抽象化后的基本形进行创造性组合，遵循视知觉理论和特定的审美法则。这种设计需要符合视觉规律、力学原理和心理特征，以综合艺术审美的方式表达。二维构成语言设计是一种"视觉"表现形式，同时具备功能性和艺术性，用于传达信息和思想的视觉逻辑。在本书中，"构成"指的是在二维空间中抽象提炼的点、线、面等元素的组合。

设计元素是构成的基本组成部分，包括点、线、面等抽象形态，涵盖线条、形状、颜色和纹理等属性。设计师通过这些元素的组合来表达设计的形式，包括整体形状、结构和组成。形式涉及平衡、对比、节奏和比例等基本逻辑构造概念。设计师运用不同的设计元素组合来表达这些概念，创造出理性和富有创意的设计，传达信息和情感，实现设计目标。平衡形式通过均匀分布重量、使用相似大小的元素、平衡不同元素的相对位置、统一颜色或纹理等方式实现。对比形式通过元素之间的大小、纹理、位置、方向和色彩的对立变化来突出某个元素。节奏形式通过有规律地排列元素形成韵律，使设计具统一性。比例形式基于数理逻辑，通过九宫格、三分法、对称、黄金分割和发射状等法则将面进行逐渐分割，创造理性的设计美感。

本书中关于设计元素的概念界定，包括情感要素、形态要素、关系要素

和功能要素。情感要素涉及设计元素所表达的情感，能够向观者传达设计的宗旨和引发情感共鸣。形态要素涵盖设计作品的形状、大小、比例、线条和颜色等，直接呈现设计的外观特征和视觉冲击。关系要素则指设计作品中各元素之间的相互关系，如对比、重复、平衡、对称等，营造丰富的视觉艺术效果。功能要素包括实用功能和审美功能，前者需符合人体工学，后者与设计风格定位及传播媒介有关。

本书中对"物"的形态进行了界定，包括现实主义形态和非现实主义形态。现实主义形态分为自然形和人造形，前者存在于人能感知到的实际形态，后者经过人的主观分析和提炼而得。非现实主义形态是无法直接感知但可以通过想象和联想创造出的形态，体现主观意识和情感因素。形象在造型上分为具象形和抽象形，前者存在于现实中，后者经过高度抽象而得，具有简洁明快的符号化表征。视知觉方面分为有机形和无机形，前者包括具有生命和活力的曲线及灵动造型，后者缺乏生命与活力，以几何形为主。

这些要素在设计构成中相互交织，相互影响，可以创造出美感和实用性兼具的设计作品。

本书指出，二维构成语言设计与纯艺术在审美探索方面存在区别。绘画注重个性化表达，其视觉元素、构图和材料选择都体现了画家的主观性。艺术家在创作时更强调情感传达，不追求大众化和标准化，如野兽派、超现实主义和抽象派等艺术流派。然而，二维构成语言设计建立在有序和理性的美感基础上，形式法则遵循标准化原则，呈现了理性主义的设计风格。它不追求满足具体现实需求，摒弃了纯粹的形式主义范畴中的主题阐释和立意表达。例如，约翰·契肖德在书籍设计中创造了数字逻辑形体设计。总之，二维构成语言设计与纯艺术在审美探索中有着不同的取向和目标。

著 者

目录

01

二维构成语言设计之基本元素

　　人类感知方式带有自然属性和社会属性，影响对事物的描绘和阐述。二维构成语言将人类印迹深深融入从物到图的表现。人类感知充满理性主义，源于对天地的理解和人文社会构建。人们从事物中提炼概念和逻辑，形成设计学理论。

　　设计元素从自然万物中提取，具有符号化功能。位置、方向、明暗、色彩和肌理是元素构成，影响视知觉的形状感知。元素大小是形态构成中相对对比关系，形成美感。肌理丰富设计效果，展现物象表面结构。元素方向取决于视觉方位和形象关系。形象位置由框架或骨架单位决定。在二维平面设计中，形态位置相对存在，构成逻辑关系。

　　现代二维构成语言简化为点、线、面。视觉规律和造型法则创造构建模块和多元表现形式。设计元素单独或组合创造广泛的视觉效果，传达功能和审美目的。

第一节　元素的本源追溯

一、元素的文化渊源追溯

　　人类进化过程中，面对艰苦的自然环境和神秘的现象，对未知世界的崇拜成为早期人类的精神生活。他们将自己的生死与"主宰自然的神灵"联系起来，并以动物作为献祭物与神沟通，表达对神的祈求、崇拜和对未知的预判。随着农耕文明的兴起，动物虽不再是主要食物来源，但在献祭中仍占据重要地位，并衍生出更庄严的仪式，广泛应用于狩猎、战争等各个场合。他们通过对动物的夸张性摹拟，在使用的祭器上刻画出崇拜的形象，体现了其原始的宗教观念。这种由物到图的转化赋予了图像以神性。其中，龙的形象最为神秘。

　　以龙为例，它是受到中国人特别崇拜和敬畏的神物。崇龙文化在中国历史上具有悠久的历史和深远的影响。在新石器时代，对龙的崇拜得到了重要发展。各地考古发现了不同样式的龙形象，其中，阜新查海遗址保存完整、文化内涵丰富，是新石器时代龙崇拜的重要遗址之一。该遗址中的龙形堆石是一种摆塑型龙，堆砌的红褐色天然石块呈现出真实的龙形，头向西南，昂首张口，身体呈弯弓状，尾部渐细上翘，摇摆向东北，仿佛巨龙欲腾空飞舞。这一形象既栩栩如生，又蕴含着当时人们无尽的遐想，展示了当时人们对龙的崇拜之情。这种结合现实与想象的艺术呈现让人深感震撼和向往。

　　在内蒙古赤峰红山文化遗址出土的红山文化 C 形龙是距今 5000 多年的文物。如图 1-1 所示，这种龙的造型灵动，龙头和龙尾的设计简洁而精炼。器物的上半部分形状提取了马鬃的视觉元素，并进行了抽象化的设计，形成了极具意义的 C 形造型。由于其形状类似英文字母 C，因此被称

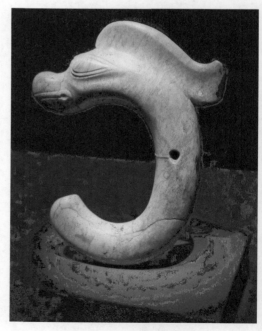

图1-1　红山文化C形龙

为 C 形龙。这种造型展现了祭祀文化中神秘、庄严和理性的氛围。

对于龙的起源与形象，闻一多先生曾提出了"龙图腾"的观点。他认为龙是一种虚拟的生物，是由多种不同图腾元素融合而成的形象，代表着早期部落间的斗争和融合。龙的主要构成部分和基本形态可以追溯到蛇。起初，以蛇为图腾的部落逐渐融合其他部落的图腾元素，吸收了兽类的四足、狗的爪、鹿的角、马的头和尾，以及鱼的鳞和须等特征，形成了现代"龙"的形象。被神化的动物形象在祭祀中被赋予了神圣的意义，因此，动物图腾与原始宗教有着密切的关系，这也是龙形象出现的主要原因。

以石器作为工具的早期人类祖先曾用粗犷、古朴而自然的石刻或者用矿物质颜料手绘的岩画记录其生产方式和生活状态（图 1-2），这种记录了人类社会早期文化现象的珍贵遗存生动地表现了当时远古先民的丰富情感，有恐惧、有憧憬、有崇拜等，线条简洁有力，造型生动夸张，具有极强的表现力，可以使观者产生强烈的共鸣，并且在实用性上，也发挥了号召、警醒等功能。通过从物到图的二维构成语言的转换，设计师们从中感受到了丰富的文化渊源。这种转换的逻辑性强，为设计师提供了灵感和创造力的源泉。

早期人类利用自然界中的材料，如黏土、砂子和水等的混合物，通过运用火的技术进行烧制，使这些完全不相关的材料发生了质的变化，其中，最直接的体现就是陶器。早期的陶器形态直接反映了人类生存的基本需求，例如用于存放谷物的圆形或方形的瓮，用于储藏液体和调味品的长颈瓶式的壶，用于盛装食物或饮品的浅而宽的盂，甚至还出现了一种大型的深壳容器甑（其内设有梯子，可能用

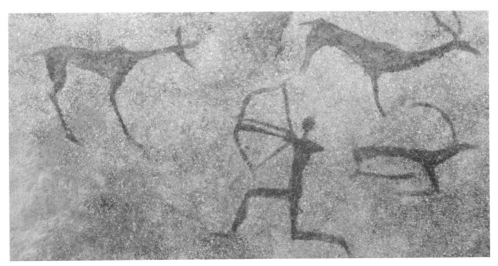

图1-2　人类祖先用石器创造出粗犷、古朴的岩画

于制作米粉）。

随着人类的繁衍生息和审美追求的增加，陶器的设计逐渐体现出多样化和装饰纹样的丰富性。装饰纹样包括几何线条纹、螺旋纹、动植物纹饰等。随着审美观念和器形的多元化变化，装饰纹样也日益丰富，形成了不同的地域风格，如仰韶文化和马家窑文化。仰韶文化中的半坡类型陶器通常呈现出宽带纹、三角纹、斜波纹、波折纹等几何纹样，同时也有丰富的动物纹样。如图1-3所示半坡文化中的《人面鱼纹彩陶盆》是典型代表，这种彩陶盆上绘制的人鱼合体纹饰生动自然，富有动感，反映了早期人类临海居住的生存状态，展示了人类强大的生命力。在对称的图形设计中，黑白对比被反复运用，显示出人类丰富的想象力和创造力。

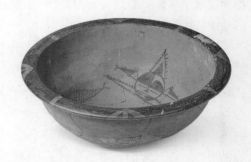

人类远古先民运用简单而熟练的技法，刻画出鱼的神秘形象。如图1-4所示，鱼头的嘴角与人面融合，形成了

图1-3 《人面鱼纹彩陶盆》

嘴唇的部分，装饰技巧娴熟，图形运用对称、重复和黑白对比的手法。这种艺术风格充分展示了人类远古先民丰富的想象力和艺术才能。

随着社会的发展和进步，人们开始使用文字来表达更为复杂的思想，这使得

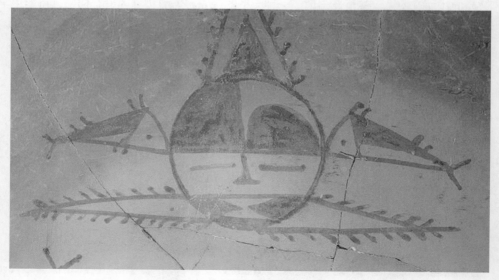

图1-4 《人面鱼纹彩陶盆》局部

从物到图的转化（视觉符号）更加具有抽象与精确的含义。例如，古埃及的象形文字用图形来表示物品（图1-5），如波浪表示水。象形文字还能表示动作，例如走路时双腿一前一后的形象表达。图形还能表示一些抽象引申含义，如棕榈树的树枝表示一整年，原因是古埃及人通过观察发现棕榈树一年只长出12根树枝。而"真理"这个词是用一根鸵鸟的羽毛来表示，这是由于鸵鸟两翼的羽毛是等长的，所以象征着公平与真理。这些例子说明了图形语言符号具有抽象性和富有意义的特点。

图1-5　古埃及的象形文字

　　早期的元素通过人类大脑的想象和联想，构建了多元的形象。这些元素具有直观的表面特征和整体的关联性。经过长期的演变，它们逐渐具备了群体表征和可变性的模糊思维特点，成为人们崇拜的对象。模糊思维与传统逻辑相异，甚至存在自相矛盾的情况。它允许不同时间和空间中的事物同时存在，容纳了各种可变性和复杂性，具有开放性和模糊边界的特性。尽管这些图案具有原始和朴素的特点，却能够表达人类的思想和情感。

　　视觉符号的出现确实使信息传达更加精确和高效。如图1-6所示为河姆渡文化的黑陶，猪的造型简洁，线条精炼，刻画得生动活泼，装饰感强烈。青铜器上的兽面纹（图1-7）也被称为"饕餮纹"，由动物造型组合，把具象的动物抽象为怪诞的形象，线条流畅、细节丰富，具有很强的视觉表现力，展现

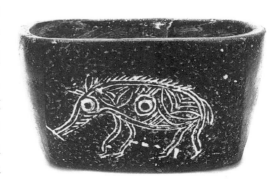

图1-6　河姆渡黑陶

图1-7　青铜器上的饕餮纹

了更为稳定的造型和视觉风格。这些图案具有高度的抽象性，并且通常固定在特定类型的器物上，成为一种需要特定载体承载的从物到图的视觉符号。这种固定的图案和符号使得人们能够迅速识别和理解特定器物的用途、意义或所属文化背景，从而实现更加高效的信息传递。视觉符号的抽象性和稳定性使其成为一种普遍的交流工具，不受语言限制，跨越时空，传递着人类的文化和思想。

二、近代设计语境下的本源追溯

二维构成语言的概念源于俄国的构成主义艺术运动，该艺术运动始于1913年。构成主义主张功能决定形式，追求美感形式的创造性和实用性，以及构造感，并将这些原则广泛应用于工业生产。这一概念后来被包豪斯学派纳入其基础教育理念中，并形成完整的教育体系和方法。

包豪斯将二维构成视为独立的体系，并基于科学研究建立了其理论基础。包豪斯放弃了传统的写实方式，采用高度抽象的思维方式和审美原则相结合的方法，使形式和审美高度统一。

在近代设计语境下，印象派、构成主义、表现主义和抽象表现主义等绘画表现

形式对现代构成的形成起着关键的作用。印象派出现在 19 世纪，对近代构成的发展起到了重要推动作用。印象派艺术家摒弃了传统的绘画规范，通过快速、分离的笔触和明亮的色彩捕捉瞬间印象。他们强调对光线、色彩和氛围的感知，推动了现代构成从传统形象表达转向感知和直观印象。

印象派的作品常以自然景观和日常生活为题材，通过绘画给人的直观感受和光的变化来表达作品中的情感和印象。如图 1-8 所示的《向日葵》展示了印象派的特点，以快速、分离的笔触勾勒出向日葵的形象，通过明亮的色彩和光线的表现力，营造出一种鲜活、生动的印象。

构成主义强调线条、形式、色彩、元素组合的平衡关系。艺术家以几何形状和抽象的方式表达艺术，追求作品的纯粹性和视觉的直观性。构成主义对于现代

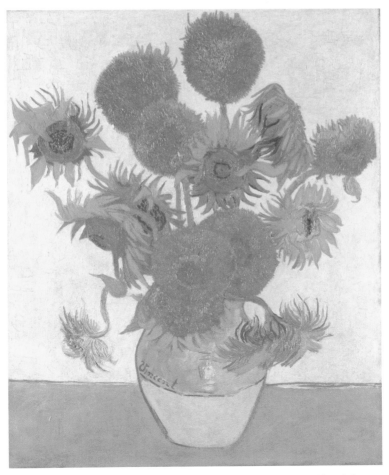

图1-8 《向日葵》（文森特·梵高，1853—1890年，荷兰画家）

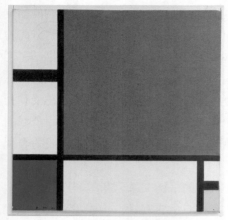

图1-9 《红、黄、蓝的构成》（彼埃·蒙德里安，1872—1944年，荷兰画家）

构成的发展和现代艺术具有重要影响。如图1-9所示，蒙德里安的作品体现了构成主义的特点。他使用简洁的几何形状、粗重的黑色线条控制着七个大小不同的矩形，形成简洁的结构。画面主导是右上方鲜亮的红色，色度极为饱和。左下方的一小块蓝色、右下方的一点点黄色与四块灰白色有机组合，使红色正方形在画面上得到了有节制的平衡。正方形和长方形，通过明亮的色彩和平衡的组合，创造出了纯粹的平面构成和抽象的视觉体验。

表现主义强调情感和内在体验的表达，通过夸张的形式、颜色和线条，以及形象的扭曲和变形来传达内心的冲突与压抑。如图1-10所示，蒙克的作品运用了形式上的扭曲和变形，创造了一种非现实和夸张的形象。人物的线条扭曲变形，呈现出一种不稳定和痛苦的形象。这种形式

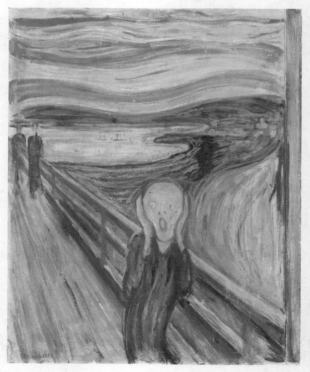

图1-10 《呐喊》（爱德华·蒙克，1863—1944年，挪威表现主义画家）

上的扭曲突破了传统的视觉表达方式，强调了作者内心痛苦的个人主观感受。在红色的天空下，桥上站着表情狰狞的人，通过敏感色彩和造型的对比衬托出人物的内心的挣扎与呐喊。

抽象表现主义源于20世纪中期的艺术运动，强调通过抽象形式来表达情感和内在体验。艺术家注重形式、线条和色彩的自由运用，通过抽象的方式传递情感的力量和个人的表达。他们追求自我表达和情感释放，创造出具有张力和能量的二维构成语言。如图1-11所示为杰克逊·波洛克（Jackson Pollock）的画作《丰收》。波洛克在创作过程中放弃了传统的绘画工具，而是采用了一种独特的技术，他将画布铺在地面上，站在画布的周围，并运用滴答、挥洒、滴漆等方式将颜料直接从罐中倾泻到画布上。他的动作充满了力量和冲击性，通过身体的动态表达创造出抽象的艺术形式。这种创作方式使得颜料在画布上呈现出随机、自由、无序的图案和线条，强调了过程和行动的重要性，呈现出了自由主义、表达性和创新性的艺术形式，使观者能够探索其中蕴含的多重意义，感受到不同的视觉体验。

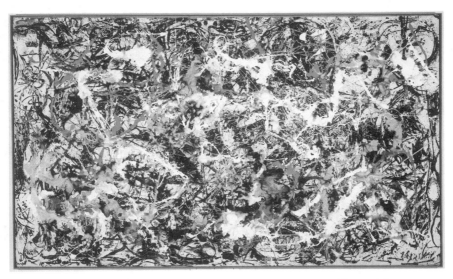

图1-11 《丰收》（杰克逊·波洛克，1912—1956年，美国画家）

这些艺术表达打破了传统的艺术表达方式，提出了新的视觉语言和构图方式。印象派突破了传统的绘画规范，引入了明亮的色彩和快速的笔触，强调对光线和氛围的感知。构成主义强调几何形状和抽象表达，通过组合和平衡来探索平面构成的纯粹性。表现主义通过形式的扭曲和色彩的狂热传达情感的力量。抽象表现主义则注重自由的形式和抽象的表达，通过个人的情感和内在体验创造出充满张力的二维构成语言。

第二节　二维构成语言设计之基本元素——点

一、点的描述

　　从物到图的转化过程中，在形态学的层面，人通过对自然或者生活形态描摹而构造出来的点具有大小、形状、位置、色彩、肌理等特征。如图1-12～图1-17所示，通过点的相关特征描绘出的自然物象中的形态组织和系统具有一定的理性色彩和哲学意味。

图1-12　点的肌理（1）

图1-13　点的肌理（2）

图1-14　点的色彩

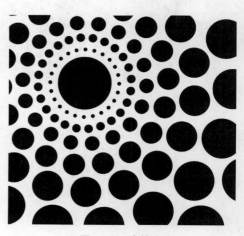

图1-15　点的大小

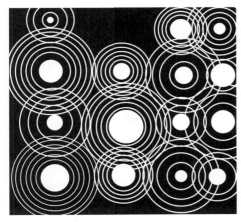

图1-16　点的形状

图1-17　点的位置

在几何学的层面上探究，点只有位置，没有面积、大小之分，它在空间中没有长度、宽度或深度的概念，是最小和最简洁的设计元素。点的形态和各种构造关系组成的画面更加抽象和理性，是从物到图的高度理性转化后的产物。

二、点的特征

在从物到图的形态转化过程中，点的大小、形状、位置、色彩、肌理等特征被赋予了自然主义的特征，即在大自然岁月的洗礼中自然形成，其体量相对于周围的环境具备了点的属性，如星辰之于浩瀚的宇宙、树叶之于繁茂的大树、鹅卵石之于石子路；或者经过人工雕琢之后的物象所具备的相对娇小的形态，如植物点景之于景观规划、汽车之于车流、建筑之于城市等。这些物象都具备了点的形态属性，具备了可触、可感的现实意义。

在二维构成语言设计中，点的概念是抽象的、相对的，是由点的大小和周围元素的大小对比所决定的。画面中相对面积越小的形体越能给人以"点"的感觉，如树叶所呈现的点的构成（图1-18）及石头所呈现点的形状（图1-19）。相反，相对面积越大的形体，就越容易呈现"面"的感觉。如图1-20所示点的面化现象。点以不同的形态存在于画面之中，任意形态的元素只要是在一定的视距、空间对比中，相对面积较小的都可以称为点。图1-21呈现出点构成的表达。

1. 点的形状

二维构成中抽象出来的点有方形、圆形、三角形或菱形的点。其中，方形的点给人以平稳、端庄、有力量、理性和踏实感，如图1-22所示；圆形的点给人以平稳、饱满、浑厚的感觉，如图1-23所示；三角形的点则具有指向性与目的性，如

图1-18　树叶呈现点的感觉

图1-19　石头呈现点的状态

图1-20　点的面化

图1-21　点构成的表达

图1-22　方形的点

图1-23　圆形的点

图 1-24 所示；菱形又比三角形更为对称，更加能够在平衡中寻求个性，给人以可依靠的情感体验，如图 1-25 所示；其他不规则形状的点就更富有张扬、独立的个性特征，尤其是在规则的图形里会非常突出，往往用于丰富画面。

图1-24　三角形的点

图1-25　菱形的点

2. 点的位置

在二维构成设计中，当点位于画面中心时，与画面的空间关系显得和谐、稳定，见图 1-26；点位于中心偏下时会有不稳定、流动之感，且具有不安定之感，形成自下而上的视觉流动，见图 1-27；点位于画面三分之二偏上位置时，最容易吸引人们的观察和注意力，见图 1-28；当点位于画面边缘时，就改变了画面的静态平衡关系，增加了视觉的张力。黄金分割比例（1∶0.618）是人们在自然宇宙中长期观察得出的经典设计比例，以黄金分割点为界限，居下的点元素会给人沉淀、低调，不容易被发现的视觉感受，见图 1-29。

在从图到物的视觉设计艺术转化中，点元素在画面当中，单一的点是指在整体二维构成语言设计中的独立元素，其有利于塑造独立个体的视觉形象，可以使元素

图1-26　点在中心

图1-27　点的位置偏下

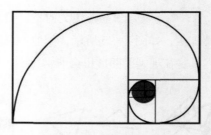

图1-28　点在三分之二偏上　　　　　　图1-29　黄金分割的点

与元素之间的前后关系、轻重关系更加明确。独立的点还能给人稳重的效果，见图 1-30。一个单点出现在画面中心，画面留白，以此与点形成了对比，使画面充满了强烈的张力，见图 1-31。

图1-30　点的应用　　　　　　　　图1-31　面化点的对比

多重的点是指在二维构成语言构成设计中，利用多点的关系形成多元的群化组织构成，并且点的前后编排顺序、大小关系、密集程度都会给人留下不同的视觉审美感受。多重点元素（图 1-32）通过疏密关系、大小关系、顺序等排列，组织成新的画面。如图 1-33、图 1-34 所示，由于不同的多重的点群化方式而呈现出多元的艺术美感形式。

图1-32　多重点元素对比

图1-33　多重的点元素重复

图1-34　多重的点元素表现

三、点的视知觉

在从图到物的设计转化过程中，点作为传达信息的视觉元素，不同方式的运用会呈现出不同的视觉感受。因此，通过科学实验、逆推原理得出的二维图中的点的视知觉规律，可以指导从图到物的设计规律。现总结为如下几种视知觉模式。

1. 单点视知觉

单点视知觉具有内应力的视觉艺术效果，以单点为中心，重心一致，给人以集中、安定之感，相对应的边缘点就会给人以不安定感，视线容易被中心点所吸引。

2. 两点视知觉

依据三维空间的视觉习惯，根据元素的大小、远近顺序，从大到小、从实到

虚，视线在两点间移动，两点视知觉具有引导观者视线移动的视觉导向作用，会使画面形成内在的张力流程。

3. 多点视知觉

在视觉流程上会形成一种灰空间的视觉艺术感知，对画面的丰富性可以起到重要作用，如图 1-35 所示。

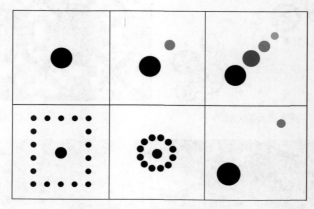

图1-35 点的视知觉

画面中的点由于大小、形态、位置不同，所产生的视觉及心理效果是不同的，点在画面中具有稳定、强调、吸引、平衡、活跃、简洁等特性。点所处的空间位置不同，所表达的心理效果也是截然不同的。强调画面的稳定性、吸引力、平衡性和活跃性以及提炼的作用。

四、点的视错觉

人们在自然及现实生活中，通过与自然万物及相关生活中事物的接触、碰撞和反馈形成了稳定的心理认知，也产生了对物象的视觉联想和记忆，当时空发生变化时，物象留给人的视觉记忆并未消除，从惯性上还停留在人的脑海和认知中，因此就产生了视错觉。从心理学角度分析，设计元素可以使受众在情感上形成不同的心理反应，进而产生情绪上的变化，从而引发其对设计指向性的联想，这一现象称为"视错觉"。为了更好地理解这一现象，我们可以用简单实例观察以下几种现象。

1. 点的扩展感

浅色、明亮、暖色的点会使人有扩展、前进、膨胀之感。如图 1-36 所示，橘色的点比蓝色的点有扩展感；黑底上的白点比白底上的黑点显得更大。

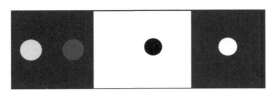

图1-36　点的扩展感

2. 相同大小的点比较

相同大小的点，因围绕的点的大小的不同而产生不同的视觉感受，即使两个点位于相邻的位置进行对照，在视觉效果上也会产生不同大小的视错觉。如图 1-37 所示，两组对照组中合围的点为相对大的点时，受众视觉感知中心的点比另一组中心点更大一些。因此点对比的参照物不同，而形成的视觉感受不同。不能将元素抽离于组群进行绝对对比。

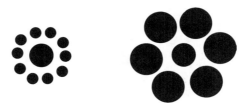

图1-37　相同大小的点比较

3. 点在不同的夹角位置的表现

在同一组直线的夹角中，相同大小的两个点，因位置的不同使视觉感知其大小也不同。靠近角尖端的点感觉更大一些。如图 1-38 所示，越靠近夹角尖端，圆点之余角线形成的压迫感越强，因此张力也越大，点的膨胀感也越强，因为膨胀，所以显得大。

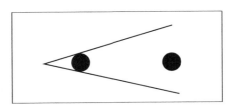

图1-38　点在不同的夹角位置的表现

4. 面化的点

相同大小的两个点，因空间对比关系的作用不同，也会产生大小不同的视错觉。如图 1-39 所示，紧贴框边缘的点比离外框远的点感觉大，边缘对点的挤压越强，反作用也越强，张力也越大，点视觉的膨胀感受也越强，而且具有面化的

感觉。如图 1-40 所示，点在画面中，越靠近边缘，面化感觉越强烈。

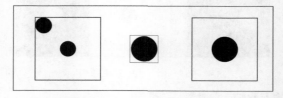

图1-39　面化点的表现

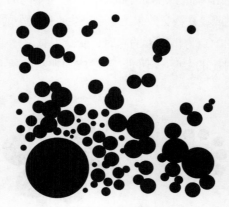

图1-40　点的构成

5. 点的图底关系

两个完全相同的点，图底颜色进行反白后，白底的黑点图形比黑底的白点图形视觉感知上更小。如图 1-41 所示，（a）图的图形比（b）图的图形显得更小，因为白色具有扩张感，黑色具有收缩感。（a）图黑色的网格在白色背景中视觉上收缩，（b）图白色的网格视觉上更加膨胀。

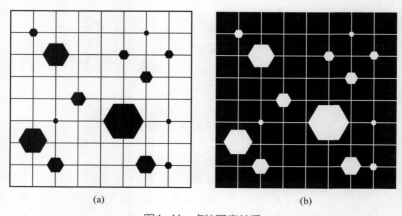

(a)　　　　　　　　　　　　　(b)

图1-41　点的图底关系

6.点的视觉流动

如果画面中有两个点,那么两点之间就会形成视觉流动,人的视线就会在两点之间来回移动,形成一种跃动闪烁感。当两个点有大小区别时,视线就会在两点之间由大到小移动,产生运动趋势。如图1-42所示。

图1-42 点的视觉流动

第三节 二维构成语言设计之基本元素——线

一、线的描述

从物到图的形态学意义上的转化过程中,线性的形态在自然和现实生活中具备了位置、长度、宽度、方向、形状、肌理等属性,不同的线呈现出不同的性格及情感特征。而在几何学中,线是点的移动轨迹,只有长度没有宽度和厚度的变化,是纯数学式的抽象概念。在图像研究的二维构成设计中,当点移动而形成的轨迹的长度和宽度形成非常悬殊的对比时,也就形成了具有长短和宽度的线,随着线的宽度增加,就会产生面的感觉。但如果它周围都是线的群体,那么宽度较大的线会被认为是粗线。如图1-43~图1-46所示,构成中短线、圆滑曲线、直线、不规则线的视觉表达。

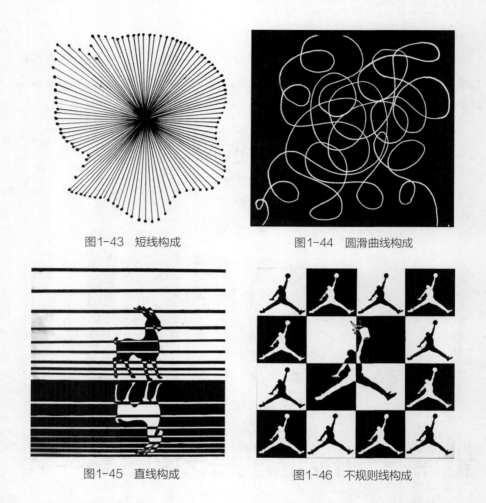

图1-43　短线构成　　　　　　　　　　图1-44　圆滑曲线构成

图1-45　直线构成　　　　　　　　　　图1-46　不规则线构成

二、线的特征

1. 构成中线条与线框

在从物到图的转化设计中，二维构成中的线条在划分空间的同时还具有视觉指引、支配空间的作用，线条在空间中因位置、长度、宽度、疏密的改变会产生不同的视觉感受。线条的粗细、色彩、明暗及穿插的变化，能形成前后远近的虚实关系，使画面变得生动活泼，同时也具有相对约束的功能。如图1-47所示，在从图到物的设计转化过程中，运用线条在建筑上分割空间，细线优美灵动，使得诸如候机楼顶棚的视觉观感丰富且自然，同时透光与非透光部件形成虚实、对比、错落之感，线条的分割起到了约束和界定空间的作用。如图1-48所示，几组粗线条斜线作为建筑的支撑，给人以力与美的视觉体验。

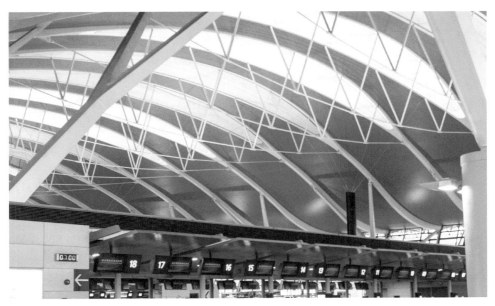

图1-47　上海虹桥机场候机楼

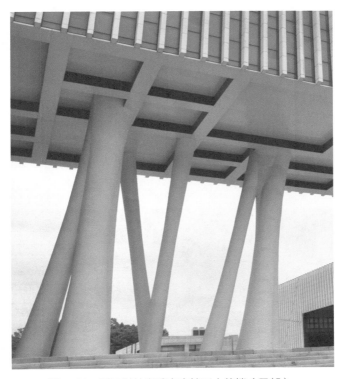

图1-48　浙江科技学院安吉校区中德楼（局部）

在从图到物的设计过程中,线框是抽象思维与逻辑思维的完美结合。根据作品的主题、内涵改变线框的形状大小、摆放位置,使格局生动、自由、丰富;通过弯、折、断、隐、徒手描绘等手段表现,使作品呈现出更强的趣味性,也使受众产生强烈的参与心理。线框是对设计内容的有效限定,不仅具有警示作用,还有聚焦视线、界定空间、组合元素、营造氛围的功能。如图1-49所示,飞机的舷窗线框出飞机外的景色,舷窗外框与景色天然具有装裱感,自然地将观者的视线聚焦在窗外的美景。如图1-50所示,红黑相间的外框将重要的警示内容框在视觉中心,以起到在驾驶者快速驶过时通过视觉留下深刻记忆的作用。如图1-51所示,展示柜的框架在没有表层蒙皮覆盖的情况下通过重复的规律排列,使画面具有极强的韵律美。

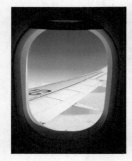

图1-49 飞机舷窗　　　　　图1-50 路边的限速牌　　　　　图1-51 展示柜的框架

2. 线的形状

非几何学意义上的抽象线的形状特征包括直线、曲线、折线、斜线、螺旋线。通过大量现实生活中的视觉感知体验和实验室验证,规律的直线呈现出明快而有力量的视觉感受。均匀且规律的水平直线给人以平静、稳定之感,如图1-52所示;垂直直线给人以庄重、稳定之感,如图1-53所示;斜线则具有速度感和方向性,

图1-52 水平直线表现特征(组图)

如图 1-54 所示；曲线显得优雅、流动、柔和和具有节奏感；圆形曲线重复排列给
人柔软、优雅、温暖、浪漫、轻松和秀美的感觉；螺旋线排列则强调紧张、扭曲、
急躁、弹性和节奏的特点。如图 1-55 所示，优美的曲线呈现出流动、节奏之感。
不稳定的折线给人以刺激、焦虑、不安宁的感觉。如图 1-56 所示，律动的三角形
折线呈现出稳定、刺激之感。

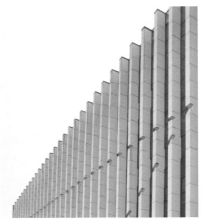

图1-53 垂直直线表现特征（组图）

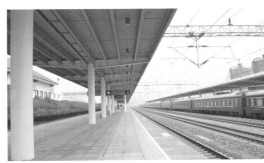

图1-54 斜线表现特征（组图）

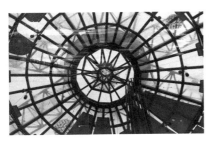

图1-55 曲线表现特征（组图）

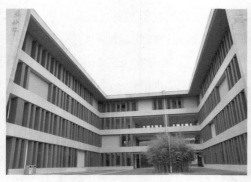

图1-56　折线表现特征（组图）

在现实的物象中，线框的界定可以使主题产生空间的"力"和"场"的作用；而在几何学中，线框的形态主要以几何方式出现，重视比例感、秩序感、连续感、清晰感、准确性和严密性。大面积范围的界定以及几何线条的使用，会使画面更具理性，当过度使用时也容易产生刻板的印象。这种实验性的验证也可以反过来用于现实的设计之中。如图 1-57 所示，微软意大利总部巧妙地使用了设计元素中的线框，融合了秩序感、联系感和严密感，既不会产生呆板、束缚的刻板印象，又清晰地表达出了科技行业的严谨属性。

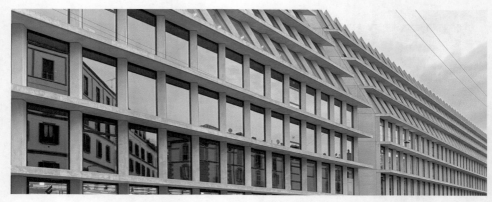

图1-57　微软意大利总部（Herzog & De Meuron）

在现实的从图到物的转化设计中，如果能把技巧、感觉和线框这三者融合在一起，就能更好地解决功能、逻辑和美学上的问题，将抽象思维与逻辑思维进行完美结合，使设计呈现出既丰富又理性的艺术感观体验。如图 1-58 所示为线框构成表现。

在物象的视觉表现中，表现形体轮廓与内部结构不仅局限于具象，也可表现抽象概念。如中国传统绘画中水波云纹的表现，如图 1-59 所示，使得疾徐快慢、起

图1-58　线框构成表现

伏变化的线条具有独特的个性与情感，构建起中国传统文化中气韵生动的艺术境界。如图1-60所示，提取山川层叠的造型意境，结合"以墙为纸，以石为绘"的设计手法，融合了苏州园林文化的神韵，由传统园林的精髓中提炼出富有新意的造景设计，使人倍觉自然深远、空灵，观之不尽，光景常新。

图1-59　云纹图

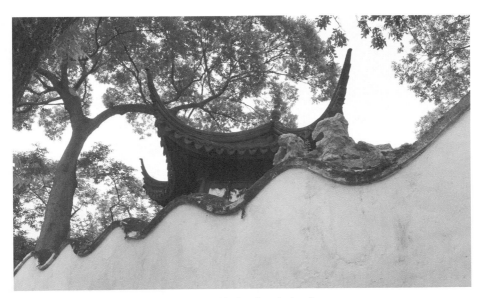

图1-60　苏州拙政园庭院一角

3. 构成中线的宽度、长短、粗细特征

线的不同粗细特征给人以细腻和刚硬的不同感受，细线表现纤细、锐利、微弱，给人细腻感。如图 1-61 所示，通过线的粗细对比呈现空间关系；长线具有向两端延伸的视觉效果；短线则更加果断与精致。如图 1-62 所示，二维的构成画面中粗线呈现出厚重、醒目、有力的感觉，视觉引导效果更为直观。当此类图像具备这样的视觉理性美时，可以将其在从图到物的设计转化中良好运用。例如，兰州市中山桥（图 1-63）桥中钢架的粗细、结构、颜色各不相同，横竖交织在一起，通过线条的粗细、虚实对比，表现空间感觉，使粗犷的桁架和纤细的支架产生强烈的对比，画面富有张力的同时直观地传达出了历史的厚重感。

图1-61　线的构成（1）　　　　　　图1-62　线的构成（2）

在二维平面构成中，长线与短线是相对存在的形态元素，短线元素被运用在二维构成语言设计创意中，整体设计会具有强烈的放射感与震撼力，而长线元素的运用，会在视觉上形成紧凑与韵律的效果。如图 1-64 所示为上海震旦博物馆室内楼梯短线、长线、曲线的对比关系。

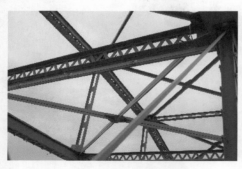 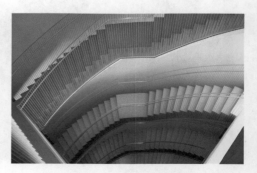

图1-63　兰州市中山桥局部　　　　　图1-64　上海震旦博物馆室内楼梯

　　在二维平面构成中，细线相对粗线是比较窄的造型，细线给人柔软和细腻的视觉感受，粗线则加深了二维构成语言设计创意表达的视觉效果，容易体现出张扬的个性和强劲的动力以及浑厚的力量感。如图1-65所示，短线、实线在画面中形成秩序和对比关系，在从图到物的设计转化的实际案例中有相应的呈现。如图1-66所示，建筑的外立面玻璃幕墙和石材呈现出线的效果。如图1-67所示，上海某酒店幕墙通过石材纹理和水流呈现线的效果。如图1-68所示，各种细线和相对粗的实线之间形成对比关系，呈现柔和细腻的画面效果。

图1-65　线的构成（3）

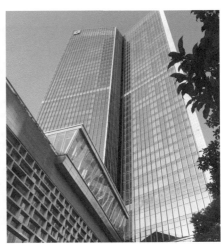

图1-66　上海街景

图1-67　上海某酒店幕墙（局部）

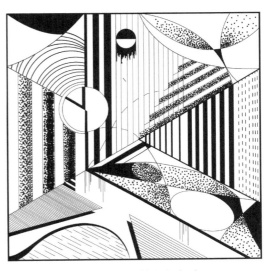

图1-68　线的构成（4）

4. 线的虚实特征

在二维平面构成中，线具有实线与虚线表现方式。二维设计中，线元素可以是编排中的边框线，可以是图形或文字的轮廓线，也可以是单纯的几何图形。实线会给观者带来明确的空间存在感，并在视觉感受上也表现出切实感。在现实的从图到物的设计转化中，如图1-69所示，从墙体的洞中可以窥得宏村建筑的一隅，前景的虚化与背景建筑的硬朗线条产生了强烈的对比，达到了突出主题的目的。虚线相对活泼、空灵，容易营造虚幻感，如图1-70所示，通过线的边框呈现前后虚实关系。

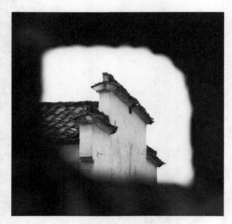

图1-69　宏村建筑一隅

图1-70　线框构成

三、线的视知觉

1. 水平、垂直、斜线的视知觉

在二维构成的抽象概念中，水平线具有水平的张力，给人静止、安定、平和之感；垂直线通过垂直上下延伸，具有引力和方向感，给人稳定、庄重、生长、积极之感；倾斜直线向倾斜方向延伸，给人运动、速度之感；规律性的折线排列具有丰富、灵活、活力及立体之感，如图1-71所示。如图1-72所示，垂直线具有向上引力作用。如图1-73所示，在现实的从图到物的视觉设计中，水平线的楼梯给人以安定、平和、大气之感。

2. 几何线、几何曲线的视知觉

在二维平面构成中，几何线具有方向性、目标感，能给人以肯定、明确的视觉体验，具有机械性、规律化的特点；几何曲线通过变化，给人以灵活、流动、弹性和饱和的理性之感，如图1-74所示。

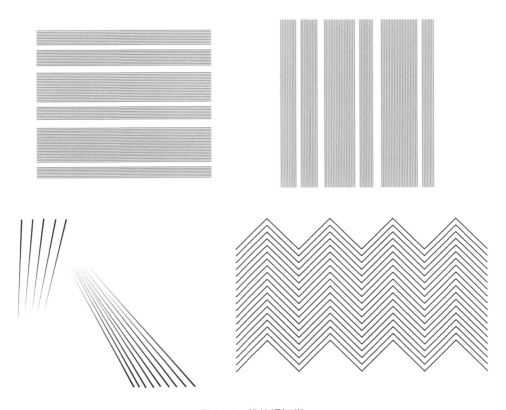

图1-71　线的视知觉

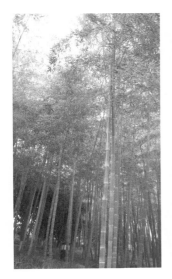

图1-72　竹林

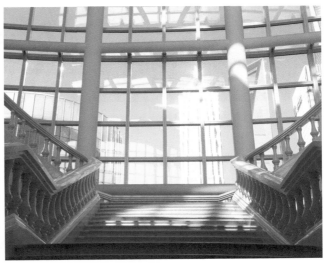

图1-73　上海某酒店楼梯

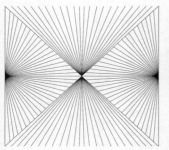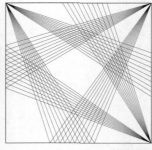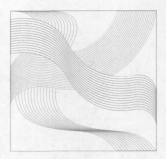

图1-74　几何线与几何曲线的视知觉

3. 自由线、自由曲线的视知觉

在二维平面构成的设计中，自由线是不规律的线条，具有丰富的表现力，可以引发人们更多的遐想，如图 1-75 所示；自由曲线具有自然生长、灵活、圆润、有弹性与有张力等特点，产生动感与视觉颤音的效果，给人音律变化的美感，如图 1-76 所示。

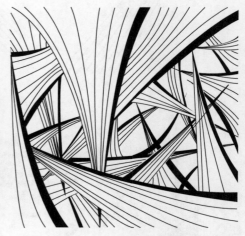

图1-75　不规律线条　　　　　　　　　　图1-76　自由曲线自然生长

四、线的视错觉

从视错觉的角度，观察以下几种线的现象（图 1-77 和图 1-78）：

（1）当两条相同的水平线段，因线段端斜线角度、方向不同，线段的长度看似发生变化；

（2）相交的两条相等线段，垂直方向的线段看似比水平方向的长；

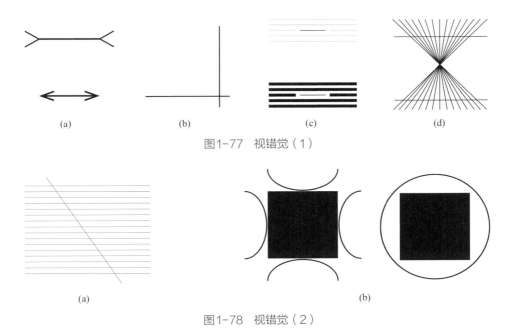

图1-77　视错觉（1）

图1-78　视错觉（2）

（3）相同长度的两条线段，由于周围对比线的粗细因素，产生错视效果；

（4）一条斜线被多条平行线断开，其直线产生错视效果；

（5）两条以上平行直线受斜线角度的影响，产生错视效果；

（6）直线正方形外面包围曲线，会产生正方形直线变形的错视效果。

第四节　二维构成语言设计之基本元素——面

一、面的描述

从物到图的视觉体验上，具备像大地之于房屋、天空之于飞鸟、海面之于帆船等物象关系，那么大地、天空、海面等物象就具有了安宁、平和、稳定等象征意义，从而通过长期的视觉体验总结出了面的形态学特征，从而在实验性科学探究中验证出此设计的心理特征。在现实生活中的体验，可以反映在几何学的研究上。研究发现面是点的密集或扩大、线的聚集和闭合，是点或线移动出现的轨迹图形。面具有位置、长度、宽度属性。如图1-79所示，实验中展示了点如何形成线、面、体的过程，图1-80展示了由线形成的面的过程。

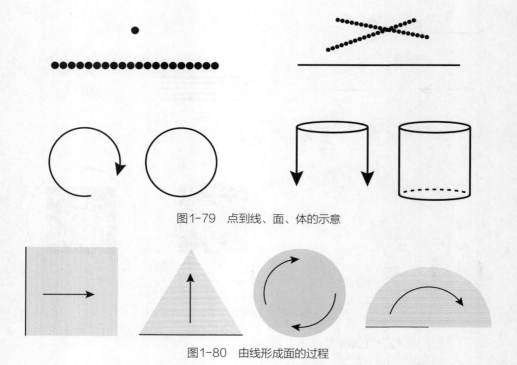

图1-79　点到线、面、体的示意

图1-80　由线形成面的过程

　　在从图到物的设计转化过程中，对于点、线、面的确定，依据具体形态在整体空间中所占据的比例而定。如图 1-81 所示，苏州博物馆面元素相对点和线元素更具有强烈的视觉效果。在视觉与心理感受上，面元素能更好地传达视觉信息，也更加引人注目。如图 1-82 所示，参照苏州博物馆的正面造型创作面的构成，是从

图1-81　苏州博物馆（正门）

图1-82　面的构成

物到图的反向逆推理。如图 1-83 所示，轮廓线的闭合，给人以明确、突出的感觉。各种不同的线的闭合，构成了不同形状的面。由苏州博物馆侧面创作的面如图 1-84 所示，整个画面则强调了面的虚实关系。

图1-83　苏州博物馆（侧面）　　　　图1-84　面的虚实对比构成

　　点的面化、重复也可以构成虚化的面，作为虚化的底图存在于视觉空间中，以增强画面的层次感和丰富性。如图 1-85 所示为现实生活中物象的点的面化表现。如图 1-86 所示，由点的大小构成对比，形成虚面和实面的前后对比关系表达。

图1-85　点的面化表现　　　　　　　图1-86　点的大小构成对比

在二维空间的构成设计中，线的面化可以构成虚化的"形"和"态"，面的"形"和"态"直接影响着画面的视觉感受。其中，"形"的实质是实现设定的一个框，这些造型的面是二维构成语言设计中视觉元素的"图"，图是实空间、底是虚空间。如图1-87和图1-88所示为黑白色面占有的空间，形成实空间和虚空间的对比，在视觉上的黑白对比要比点线来得更强烈、更实在，更具鲜明的视觉冲击力。

图1-87　以黑为主的实空间　　　　　　　图1-88　以白为主的虚空间

二、面的特征

1. 几何形的面

在二维平面构成设计中，关于面元素的"形"，几何形的面分为直线形、三角形、圆形、曲线形的面等，表现出规则、平稳、较为理性的视觉效果，如图1-89所示。

图1-89　几何形面类型

矩形面通常有正方形、黄金矩形、根号矩形（图1-90）。矩形面网格结构具有方向性、稳定性，是构成设计中基本的框架结构。如图1-91所示为黄金分割矩形网格框架结构举例。

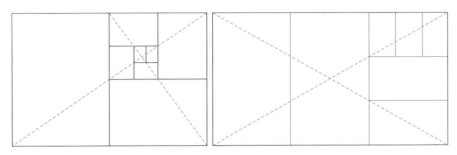

图1-90　根号2和根号3矩形

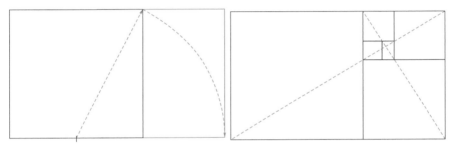

图1-91　黄金分割矩形

圆形面呈现出独立、视觉凝聚力强的特征，具有神圣与中心的象征意义，寓意着祥瑞、圆满、和谐等。造型与圆心、半径、直径、周长等因素相关。曲线形面造型由曲线圆弧、弦及弧线形的形状决定，如图1-92、图1-93所示。

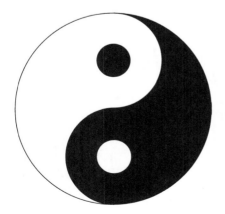

图1-92　太极的阴阳图形

图1-93　圆形与曲线结合构成

2. 有机形的面

在自然形态中，较为柔和、自然、抽象的"形"具有淳朴和充满生命力的情感特征。如图1-94所示，呈现出自然、有机和丰富的肌理效果。如图1-95所示为根据树结创作的面的构成，是从物到图的设计转化的结果。

图1-94　树木的局部　　　　　　　　图1-95　有机形面的构成

3. 偶然形面

偶然形面是指自然或人为偶然形成的面，在从图到物的视觉设计转化中可以演绎出生动活泼的造型，如通过喷洒、腐蚀、融化、喷溅等手段形成的偶然形面，具有一定的偶然形美感，自由、活泼，可创造出有哲理性、美学感观较佳的作品。如图1-96所示，用喷墨的方式创造偶然形面；如图1-97所示，用刮、压等手段创作偶然形面。

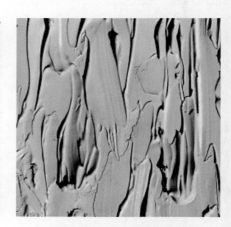

图1-96　偶然形面（1）　　　　　　图1-97　偶然形面（2）

4.肌理的面

关于面元素的"态"，是物象的内在结构的外在表现，在二维构成语言的视觉设计中，可称之为肌理，目的是通过加强表现物象的内在特质的呈现，以达到更好的信息传递。在从图到物的视觉设计转化过程中，可以特意选用或增加一些新颖别致的肌理，从而使面更加生动和充满质感，如图 1-98 ～图 1-101 所示。

图1-98　运用盐及颜料的混合

图1-99　运用烟熏的方式表达

图1-100　织物的柔软细腻

图1-101　运用刮、擦等手段表达

三、面的视知觉

1.规则面的视知觉

在二维构成语言中，矩形的面具有直线所表现的心理特征，即安定、有秩序，

但容易呈现出僵硬、古板等特征；三角形的面在平放时具有稳定感，倒置时又会产生极不安定的紧张感，当三角形以点的比例形态出现时，反而有种灵动的感觉，还容易产生强烈的方向感，如图 1-102 ～图 1-105 所示。

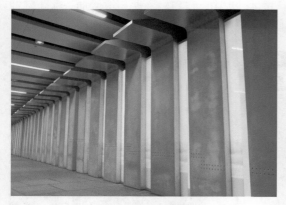

图1-102　上海豫园的地铁站

图1-103　矩形面的构成

图1-104　苏州拙政园窗棂样式（1）

图1-105　三角面的构成

　　在二维构成设计中，圆形的面是最经典的中心对称图形，具有向心集中的视觉特征，具有完整和圆满的象征意义；曲线形的面因曲线本身具有柔软、轻松、饱满的特点，给人轻松与灵动之感，如图 1-106、图 1-107 所示。

2. 不规则面的视知觉

　　从物到图的设计应用中，不规则面包含有机形面与无机形面。有机形面经过整合，具有规则形态特征，造型丰富且流畅，如图 1-108 ～图 1-110 所示；无机形面多为自然形，通常缺乏规律，偶发形居多，具有生机、活泼、自然、灵动的特征，如图 1-111 ～图 1-113 所示。

图1-106　苏州拙政园窗棂样式（2）

图1-107　圆形面的构成

图1-108　有机形面（1）

图1-109　有机形面（2）

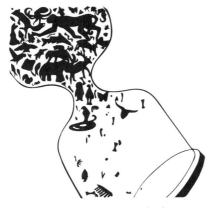

图1-110　有机形面（3）

图1-111　无机形面（1）

图1-112　无机形面（2）

图1-113　无机形面（3）

四、面的视错觉

（1）在二维构成设计中，相同的三角形因为周围形体的大小对比产生视错觉，如图 1-114 所示。

图1-114　周围环境引起的视错觉

（2）相同的正圆形，上下放置，上边的圆形给人感觉稍大，人的视觉二维构成语言习惯于居中线偏上，上部的图形大多数形成视觉中心。在实际的从图到物的设计实践应用中，比如字母 B、数字 8 在应用时就可以选择上下大小不一样的等同的样式，如图 1-115 所示。

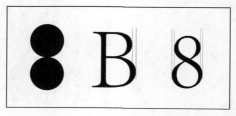

图1-115　上下大小不同视错觉

（3）由直线组成的正方形感觉线会向内弯曲，由曲线组成的正方形感觉线会向外扩展，如图 1-116 所示。

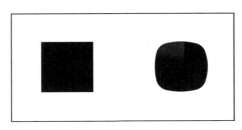

图1-116　内外弯曲视错觉

（4）距离相等的垂直线和水平线，水平的感觉具有膨胀感，垂直的具有收缩感，如图 1-117 所示。

图1-117　水平和垂直面引起的视错觉

02

设计元素基本形创作方法

第一节　元素创作的基本方法

一、基本形创作方法

现实生活中物的"形"纷繁复杂，作为设计元素进行运用时，需要对其物的"形"的本质特征进行分析与提炼，将其概括成简单的甚至几何化的形，形的概括过程也是抽象化的过程。在基本形概括过程中，既可以概括物体的外轮廓特质，也可以提炼并强调夸张对象的内在特征，还可以对对象的某一特质进行提炼。

基本形是二维平面构成中最基本的单位元素，是一个构成中最小的单位，通常由简单的点、线、面组成，结构比较简单。

基本形的造型方法通常有以下几种：

（1）分离。元素与元素之间分开，二者之间存在距离，保持相互吸引、制约的关系，如图 2-1 所示。

图2-1　分离

（2）相遇。元素与元素的轮廓线相切，形成新的图形，并保留元素之间基本形的特征，如图 2-2 所示。

图2-2　相遇

（3）遮罩。元素之间互相遮盖，形成空间中的前后遮罩的关系，产生新的基本形，如图 2-3 所示。

图2-3　遮罩

（4）透叠。元素之间交错重叠，相互重叠部分的图形被透明化，交错位置可以形成新的基本形，如图2-4所示。

图2-4　透叠

（5）差叠。元素之间交错重叠，留下交叉部分作为新图形，新图形具有原有元素的基本属性，与元素组合成新的基本形，如图2-5所示。

图2-5　差叠

（6）减缺。一个元素的部分结构被另一个元素所遮盖，保留被遮盖图形的剩余部分产生新的基本形，如图2-6所示。

图2-6　减缺

（7）重叠。元素完全重合，形成合二为一的基本形，如图2-7所示。

图2-7　重叠

二、正负形创作方法

在从物到图的二维构成设计理论中，利用形状之间的相对位置、大小、形态、颜色等关系，可创造出图形元素之间的视觉对比和层次感。在从图到物的设计转化过程中，这些关系可以使设计作品更加生动、有趣和有力量。在运用正负形创作方法时，要保持简洁、有序和协调的原则，以创造出美观和有效的设计作品。

一个基本形可以分正负形，两个相同的基本形黑白区域可任意互换。其中，如

果图形是实形，这时"底"就是实形图空白的空间，这种形式就是"正形"，反之，如果图形是"底"，其包围形成空白空间，这种形式就叫作"负形"，如图2-8、图2-9所示。

图2-8　正方形和圆的正负形

图2-9　圆和三角形的正负形

"正形"指的是视觉中的实体部分，"负形"指的是实体部分周围被削弱的区域。形的组合涉及空间关系，图形中形的组织涉及"形"与"形"的空间关系问题，也涉及"图"与"底"的关系问题。图与底的关系是由对比衬托产生的关系，在从图到物的设计实践中可以感知到。如图2-10所示为N和箭头正负形反转产生的图与底的关系。如图2-11所示为美国联邦快递集团的LOGO，字母图形组合以正负形为主要设计要点，字母E和x之间出现的负空间组成了一个向右指向的箭头，这个箭头作为标志字母的补充，引发人们对其公司的主营业务的联想，隐喻公司积极发展。

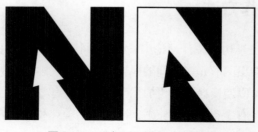

图2-10　正负形互换不同的效果

因此，当两个或更多的基本形相遇时，就可以产生多种不同的关系。而这些关系又能使原本单调、平淡的形象变得丰富，平面由此而活跃。在二维构成设计中，正负形创作方法是非常重要的，因为它能够帮助设计师创造出具有动感和生命力的作品。

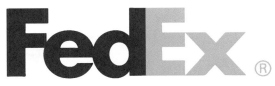

图2-11　美国联邦快递集团的LOGO

三、基本形群化创作方法

在从物到图的设计原理中，设计元素的基本形群化创作方法是将不同的形状组合成为一个整体，形成一种有机的视觉结构，通过形状的相互作用，增强整个设计作品的视觉效果。

基本形的群化方式不依赖骨骼和框架，具有独立的性质。在创作中，首先是基本形的设计，一个好的、平衡的基本形是群化的前提；其次是有秩序的排列组合形式，可以利用元素与元素的放置关系，如对称与旋转、平移与错位、镜像与映射、发射与渐变、自由放置等放置方法，产生新的形象和组合。基本形的组合数量也是群化的重要因素，群化组合后的形象可以产生新的基本形。在从图到物的设计实践中，基本形群化创作方法常用于标识、标志等实际设计应用中。

1. 基本形群化放置方法

运用基本形对称与旋转、平移与错位、镜像与映射、自由放置等不同放置方法创作新的形象，如图 2-12 ～图 2-15 所示。

图2-12　对称与旋转

2. 基本形群化组合方式

（1）共用组合。在从物到图的设计原理中，共用组合是两形相遇，有共用的一

图2-13　平移与错位

图2-14　镜像与映射　　　　　　　图2-15　自由放置

部分轮廓，即共用线或共用形，用线或形使形与形之间的近似因素有机结合，从而使主题得以深化，如图 2-16、图 2-17 所示。

图2-16　共用同样轮廓

图2-17　共用边形

（2）重叠组合。重叠组合是指图形在相互遮挡中显示出前后的位置关系，产生空间层次感，并使形与形之间互相牵制，产生凝聚、强化的作用，如图 2-18、图 2-19 所示。

图2-18　相互遮挡

图2-19　层次空间

（3）交叠组合。交叠组合是两个或两个以上的图形的一部分相互叠加，各自争夺共同相交的部分。这种空间尺度存在矛盾，解决这一矛盾需要假定图形有一种透明性，即它们能相互渗透而彼此不被破坏，如图 2-20、图 2-21 所示。

图2-20　相互叠加　　　　　　　　图2-21　相互渗透

3.基本形群化原则

（1）相似形态群化。相似形态群化是将相似或近似的形状群化在一起，可以形成一种有序、统一的视觉效果，如图 2-22 所示。

图2-22　相似形态群化

（2）平衡形态群化。将基本形平衡地组合在一起，可以形成一种平衡、和谐的视觉效果。如图 2-23（a）所示，将两个对称的三角形放在一起，可以形成一种平衡的视觉结构，让整个设计作品更加和谐和美观。如图 2-23（b）所示，基本形沿着视觉中心及重心顺时针旋转，形成新的视觉形象。

（a）对称三角形平衡群化　　　　　　（b）重心平衡群化

图2-23　平衡形态群化

（3）不规则形态群化。将不同形状的不规则形态群化在一起，可以形成一种富有活力和动感的视觉效果。例如，将多个不规则形状组合在一起，可以形成富有节奏感和动感的视觉结构，让整个设计作品更加生动和有趣，如图 2-24 ～图 2-26 所示。

图2-24　不规则形态群化（1）　　　　图2-25　不规则形态群化（2）

图2-26　不规则形态群化（3）

四、骨骼排列创作方法

（一）骨骼概念的描述

骨骼就是图像的框架、骨架，用于限制和统筹基本形在二维构成语言中的各种不同的编排。骨骼的作用主要是：①固定基本形的位置；②针对画面分割空间。

（二）骨骼的排列方法

骨骼的排列方法包括基本形的重复排列、基本形的正负形交替排列、基本形的方向排列、基本形的单元排列与组合排列、基本形的空格反复排列、基本形的错位排列、基本形的交错重叠排列、基本形的重心群化排列、基本形的自由排列等，如图 2-27 ~ 图 2-30 所示。

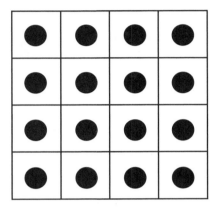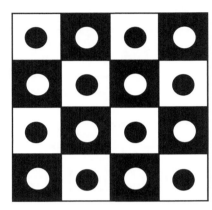

图2-27　基本形的重复排列、基本形的正负形交替排列

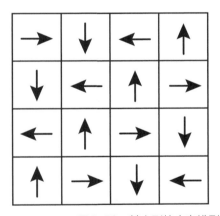

图2-28　基本形的方向排列、基本形的单元排列与组合排列

（三）骨骼的分类

骨骼分为规律性骨骼和非规律性骨骼两大类。

1. 规律性骨骼

规律性骨骼由严谨准确的骨骼线组成，具有极强的秩序感。骨骼线的变化有一定规律或遵循一定数理关系。规律性骨骼根据骨骼的作用不同，又分为作用性骨骼和无作用性骨骼两种：

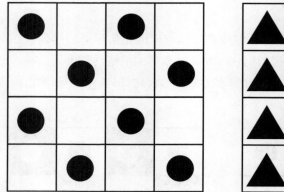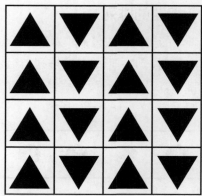

图2-29　基本形的空格反复排列、基本形的错位排列

图2-30　基本形的交错重叠排列、基本形的重心群化排列

（1）作用性骨骼。作用性骨骼将画面分割成若干具有相对独立性的骨骼单位，形成多元空间，完成后的画面显示骨骼线。骨骼线成为基本形各自单元的界限，骨骼给基本形形成准确的空间，每个基本形单元控制在骨骼线内，按整体需要进行安排；基本形可在骨骼组成的空间中做位置、方向、正负的变化，如果超出骨骼线的范围，则超出的部分需切除；骨骼线可以显现也可以隐藏，在取舍中产生丰富的变化。如图 2-31 ～图 2-33 所示。

（2）无作用性骨骼。无作用性骨骼决定基本形的位置，骨骼线不构成独立的骨骼单位，完成后的画面不显示骨骼线；基本形单元安排在骨骼线的交叉点上，基本形可以有大小、方向的变化并产生形的连接，当基本形构成完成后，再将骨骼线去除。

无作用性骨骼有助于基本形的排列组织，但不会影响它们的形状，也不会将空间分割为相对独立的骨骼单位，如图 2-34 ～图 2-37 所示。

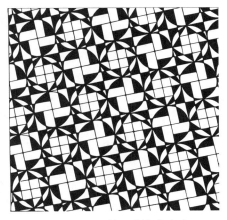

图2-31 作用性骨骼构成（1）

图2-32 作用性骨骼构成（2）

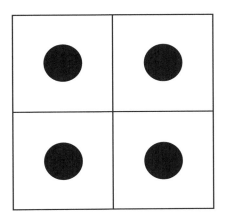

图2-33 作用性骨骼的重复排列

图2-34 无作用性骨骼构成（1）

图2-35 无作用性骨骼排列示意

图2-36　无作用性骨骼构成（2）　　　　图2-37　无作用性骨骼构成（3）

2. 非规律性骨骼

非规律性骨骼一般没有严谨的骨骼线，构成方式也比较松散、自由，在构成形式中，密集和对比是非规律性骨骼的常见表现方法。非规律性骨骼在规律性骨骼基础上加以变动，使画面成为无规则的、自由的多边形基本形单元，通过无规律的骨骼形成比较自由、随意的构成。非规律性骨骼构成应尽量简洁，否则会造成画面的无序感，如图 2-38 ～图 2-41 所示。

图2-38　非规律性骨骼构成（1）　　　　图2-39　非规律性骨骼构成（2）

图2-40 非规律性骨骼构成（3）

图2-41 非规律性骨骼构成（4）

第二节 规律性构成形式

一、重复构成

1. 重复构成概念的描述

在从物到图的视觉规律提炼中，同一构成作品中，以基本形相同或骨骼框架相同的形式连续地、有规律地重复就形成了重复构成。所谓相同，主要是指形状、颜色、大小等方面的相同，用来重复的形状被称为重复基本形。重复基本形不宜复杂，以简单为主。

重复构成的视觉形象秩序化、整齐化，可以呈现出和谐、统一，富有整体感的视觉效果。重复构成是设计中常用的手法，可以加强视觉印象，使画面统一，形成有规律的节奏感。无论选择在设计中使用哪种重复形式，关键都是始终如一地、有目的地使用它，以创造一种统一和连贯的感觉。从图到物的设计实践，如图2-42、图2-43所示苏州博物馆的二十四节气版画展及局部展示，利用重复在构图中创造出强大的视觉凝聚力和统一感。重复规则涉及在整个设计中重复特定元素或视觉主题，创造一种和谐和有节奏的感觉。这种构成形式来源于生活中的重复现象。

图2-42　苏州博物馆二十四节气版画展

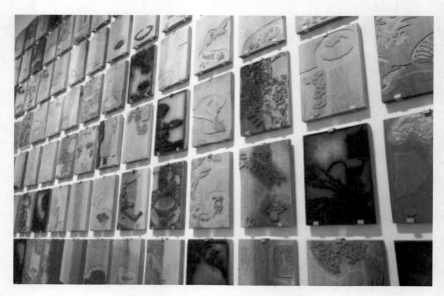

图2-43　二十四节气版画展览局部图

2. 重复构成的形式

二维构成形式的重复有基本形重复、骨骼重复、方向重复、图案重复和大小重复等几种形式，下面进行详细介绍。

（1）基本形重复的构成。连续不断地使用同一个基本形元素，称基本形重复，分为绝对重复和相对重复两种形式。绝对重复是指基本形始终不变地反复使用，如图2-44、图2-45所示。相对重复则是指基本形的方向、大小、位置等发生了

变化，如图2-46、图2-47所示。可以在基本形的骨骼线之内运用点、线、面进行分割、重复、联合等不同的组合方法来丰富构成效果。在整个设计中重复特定形状有助于创造一种和谐与平衡的感觉。

图2-44　绝对重复构成（1）

图2-45　绝对重复构成（2）

图2-46　相对重复构成（1）

图2-47　相对重复构成（2）

（2）骨骼重复的构成。骨骼每一单位的形状和面积完全相同，即骨骼重复。骨骼重复是最基本的规律性骨骼形式，它按数学方式进行有秩序的排列。规律性骨骼有两个重要元素：水平线和垂直线（可以根据画面需求变化）。若将骨骼线加以宽、窄，或方向在纸质上加以变化，就可以得到各种不同的骨骼重复形式。当基本形和骨骼单位确立后，就可以采用多种方法进行设计，骨骼重复不可机械无变化地重复基本形，如图 2-48 ~ 图 2-50 所示。

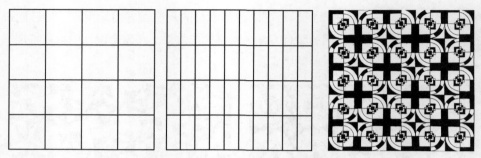

图2-48　规律性重复骨骼线及骨骼重复构成（1）

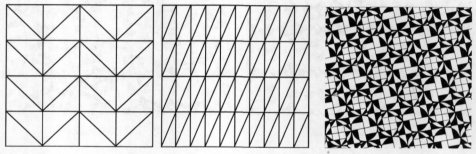

图2-49　规律性重复骨骼线及骨骼重复构成（2）

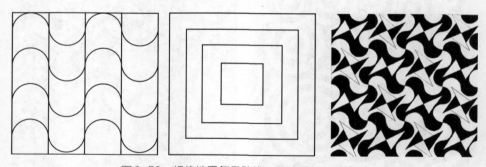

图2-50　规律性重复骨骼线及骨骼重复构成（3）

（3）方向重复的构成。方向重复是在特定方向上使用重复的视觉元素创造运动或流动感。方向重复可以通过各种设计元素来实现，如线条、形状、颜色、纹理和图案，如图 2-51 所示。垂直方向的重复可以暗示稳定和力量；水平方向的重复可以暗示平静和宁静；对角线重复可以暗示能量或动态运动；弯曲方向的重复可以暗示流动或有机运动。对角线可用于在设计中创造运动感和方向感，而重复的圆圈图案可以创造循环运动感，重复的方向也可以传达不同的含义或情感。如图 2-52 所示。

（4）图案重复的构成。图案重复构成指特定的图案或纹理不断重复，有助于在设计中创造一定的节奏感和运动感，如图 2-53 ～图 2-56 所示。

图2-51　方向重复构成及方向图示意

图2-52　方向重复构成及重复骨骼线

图2-53　图案重复构成（1）　　　　图2-54　图案重复构成（2）

<div style="text-align:center">图2-55　图案重复构成（3）　　　　图2-56　图案重复构成（4）</div>

（5）大小重复的构成。大小重复是不同大小的基本形元素的重复排列，可创造视觉上的和谐与平衡感，使画面具有统一感和连贯性。基本形元素的大小重复可以与各种设计元素一起使用，如形状、排版和图像等，如图2-57、图2-58所示。

<div style="text-align:center">图2-57　大小重复构成（1）　　　　图2-58　大小重复构成（2）</div>

二、近似构成

1. 近似构成概念的描述

在自然界中近似的形状很多，如不同树上的叶子、各种网块状的田野、各式海边的石子等，在形状上都有近似的性质。当涉及从物到图的设计实践时，近似原则通常被用作创建视觉上令人愉悦的构图。近似原则指出，在构图时，对象应以不均匀的时间间隔放置，以创建更有趣和动态的布局。这与以相等的时间间隔放置对象

形成鲜明对比。

在二维构成设计中，近似指的是基本形、骨骼或它们的组成方式在多方面有着共同的特征及变化不大的构成形式。近似的形或骨骼之间是同类的关系，在形状、大小、色彩、肌理等方面有着共同特征，近似构成具有在统一中呈现生动变化的效果。

2.近似基本形的方法

（1）关联法。一组基本形同属于一个类型或一个品种，或有相似的功能，都能称为近似的基本形，如图2-59所示。

（2）相加相减法。以一个基本形为原型，在其基础上进行不同部位的局部相叠或局部减缺，或将两个或两个以上的基本形相加（相叠）或相减（减缺），形成近似的基本形，如图2-60所示。

图2-59　近似基本形方法—关联法　　　图2-60　近似基本形方法—相加相减法

（3）扭曲压缩法。以一个基本形为原型，在其基础上给以内力和外力的局部冲击，使其外形呈现不同方位、不同形状的凹凸效果，或是将平整的基本形进行不同方式、不同角度、不同局部的折转、扭动，使原型呈现不同变化，如图2-61（a）所示。

（4）等量形变法。以正方形为例，若将其四边做伸缩调整，使其成为菱形、梯形、长方形或斜边形等不同形状，但其面积及外形基本一致，即可实现等量近似的变化，如图2-61（b）所示。

（5）切割组合法。用垂直与水平的直线将基本形分割为若干等份，再将它们用不同方式组合起来，产生许多形状不同、类属一

图2-61　近似基本形方法—扭曲压缩法
和等量形变法

致的近似基本形，如图 2-62 所示。

图2-62　近似基本形方法—切割组合法

3. 近似构成的形式

（1）基本形的近似。在基本形近似中，基本形是指构图中设计元素的整体形状或轮廓，它可以包括对象的轮廓、形状的轮廓以及设计中正负空间的整体平衡。两个形象若属同一族类，它们的形状基本是近似的。

在基本形的近似中，一般首先找一个基本形作为原始的材料，然后在这个基本形基础上做一些加、减、正负、大小、方向、色彩、变形等方面的变化。变化的强弱要把握好，既要有变化，又要保持基本形间的类似关系。

在创作时，要注意区别近似与渐变。渐变的变化规律性很强，而近似的变化规律性不强，视觉要素的变化较大，也比较活泼，如图 2-63 ~ 图 2-66 所示。

图2-63　近似重复构成（1）

图2-64　近似重复构成（2）

图2-65　近似重复构成（3）

图2-66 近似重复构成（4）

（2）骨骼的近似。在骨骼近似中，骨骼是指设计的基础框架或组织，它可以包括物体的位置和排列，使用线和框架来创建运动和视觉流动，以及使用颜色和纹理来创建深度和视觉兴趣。骨骼近似指的是骨骼单位的形状、大小是近似的。骨骼单位的空间不尽相同而大致相近的骨骼形式，称为近似骨骼。

近似骨骼有以下几类：

① 规律的作用性近似骨骼。这种骨骼是重复骨骼的轻度变异，可直接纳入近似基本形，一般是取横向或纵向骨骼线做局部骨骼线的微调，如图2-67～图2-70

图2-67 规律的作用性近似骨骼构成（1）

图2-68 规律的作用性近似骨骼线（1）

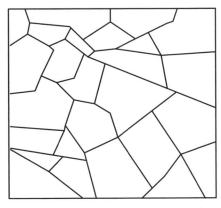

图2-69　规律的作用性近似骨骼构成（2）　　图2-70　规律的作用性近似骨骼线（2）

所示。

② 半规律性的有序近似骨骼。这种骨骼在规律性重复骨骼的基础上，将原有纵横交叉或斜线交叉的骨骼线进行扭曲变形，使原有的格局变为若有若无的有序状态，另外可在重复骨骼的骨骼点上做轻微的移位变化，使基本形产生一种若即若离的顾盼关系，形成有序近似，如图 2-71 和图 2-72 所示。

图2-71　半规律性的有序近似骨骼（1）

③ 非规律性的无序近似骨骼。这种骨骼不预设骨骼线，近似的基本形直接在框架上自由分布，每个基本形占有不同面积的空间，如图 2-73、图 2-74 所示。

在二维构成设计中创建构图时，基本形近似和骨骼近似都是重要的考虑因素。基本形近似有助于创造一个具有视觉吸引力和可识别的形状或轮廓，而骨骼近似有助于将观者的眼睛引导到特定焦点，并创造一种平衡与和谐的感觉。总之，以上两种构成形式在创建具有视觉吸引力和有效的设计构图时，其外部形式和内部结构是

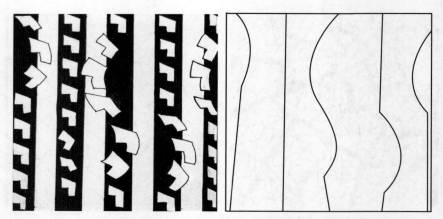

图2-72 半规律性的有序近似骨骼（2）

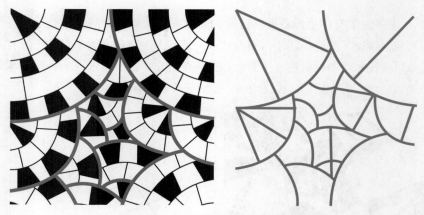

图2-73 非规律性的无序近似骨骼（1）

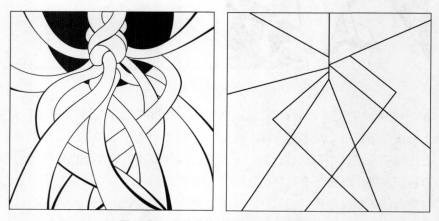

图2-74 非规律性的无序近似骨骼（2）

重要的考虑因素。就组合形式而言，近似原则可以以各种方式应用，具体取决于特定的设计需求和目标。

三、渐变构成

1. 渐变构成概念的描述

在从物到图的二维构成语言中，渐变是一种变化、运动的规律，它对应的形象经过规律性过渡转化而成，骨骼与基本形构成具有渐次变化性的构成形式，称为渐变构成。它将基本单元逐渐、有秩序地变动，给人以节奏、韵律的美。在设计中，渐变构成显示出渐增或渐减进展的速度感。在日常生活中，渐变现象也极为常见。

2. 渐变构成的形式

（1）基本形渐变。指在构成中基本形的形状、大小、方向、位置等逐渐变化。基本形渐变又分为形状渐变、方向渐变、大小与间隔渐变几类。

① 形状渐变是由一个基本形逐渐变化成为另一个基本形，可以分为具象形渐变和抽象形渐变两种形式。形状可以由完整渐变到残缺，由简单渐变到复杂（图 2-75），由抽象渐变到具象，由一个具象形渐变为另一个具象形等（图 2-76）。

图2-75　简单形到复杂形渐变

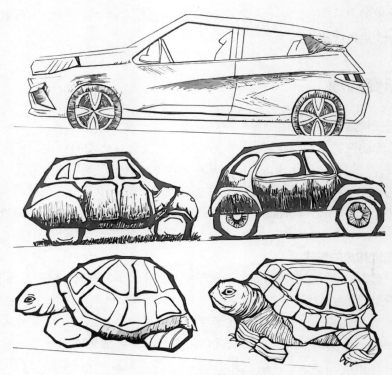

图2-76　具象到另外具象形的渐变

　　② 方向渐变是基本形排列方向的渐变，会使画面产生起伏变化，增强立体感和空间感。基本形排列的方向通过平面旋转，发生有规律的逐渐变动，其形状可以由宽逐渐变窄直至成为线，造成平面空间的旋转感，如图 2-77、图 2-78 所示。

图2-77　方向渐变（1）

图2-78　方向渐变（2）

③ 大小与间隔渐变是基本形由大变小或由小变大，产生远近的深度感，而随着基本形由大到小或由小到大的排列，基本形的间隔也会产生远近及空间感，如图 2-79、图 2-80 所示。

图2-79　大小渐变

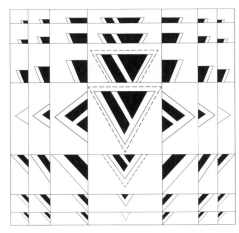

图2-80　间隔渐变

（2）骨骼渐变。骨骼渐变分为以下几类：

① 重复的基本形纳入骨骼渐变。渐变的骨骼单位中的重复基本形，彼此间产生分离、相遇、重叠、透叠等变化，填入黑白两色或用线条表现，均能产生强烈的节奏感，如图 2-81 ～图 2-84 所示。

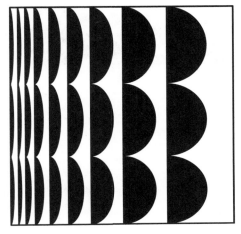

图2-81　骨骼渐变构成（1）

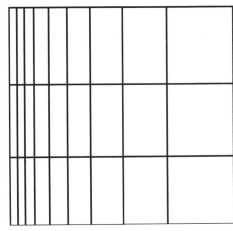

图2-82　骨骼渐变线

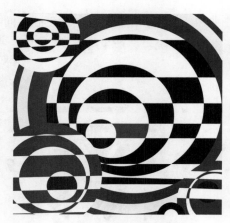

图2-83 骨骼渐变构成（2）

图2-84 骨骼渐变构成（3）

② 渐变的基本形纳入骨骼渐变。骨骼重复可容纳多种渐变的基本形，而骨骼渐变对基本形则有较多限制，一般以骨骼渐变中穿插辅助线填色的方法得到基本形，如图 2-85、图 2-86 所示。

图2-85 骨骼渐变（1）

图2-86 骨骼渐变（2）

四、发射构成

1. 发射构成概念的描述

骨骼线和基本形呈发射状的构成形式，称为发射构成。这种类型的构成是骨骼线和基本形利用离心式、向心式、同心式及其他几种发射形式相叠而成的。发射构成具有方向性、规律性，发射中心为最重要的视觉焦点，所有的形象均向中心集中，或由中心散开，有时可形成光学动感，产生爆炸的感觉，具有强烈的视觉中心效果。

2.发射构成的方法

（1）发射点。发射点即发射中心，是视觉焦点也是发射构成的重要要素。发射点可以有一个也可以有多个；可以在画面内，也可以出现在画面外；可以静态呈现，也可以动态呈现。

（2）发射线。发射线是发射构成的骨骼线，具有离心、同心、向心等方向区别，也具有直线、曲线、折线区别。

3.发射构成的形式

（1）离心式发射。基本形向外扩散，发射点在中心位置，具有向外的运动感，如图2-87～图2-90所示。

图2-87　离心式发射（1）

图2-88　离心式发射示意图

图2-89　离心式发射（2）

图2-90　离心式发射（3）

（2）向心式发射。基本形的方向向中心靠拢，形成发射的发射点在画面外，如图2-91、图2-92所示。

图2-91　向心式发射

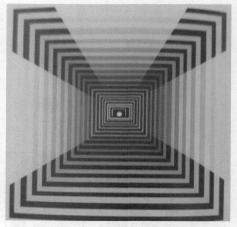

图2-92　向心式发射示意图

（3）同心式发射。基本形的发射点不动，基本形的排列数量却成倍增加，形成一种实际上是扩大、扩散的形式，如图2-93～图2-96所示。

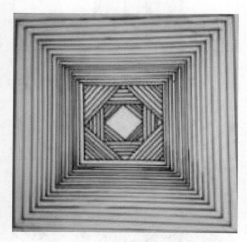

图2-93　同心式发射（1）

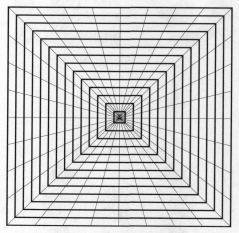

图2-94　同心式发射构成示意图

（4）移心式发射。基本形按照一定趋势，有秩序地移动发射点的位置，使发射形成有规律的移动变化，如图2-97～图2-101所示。

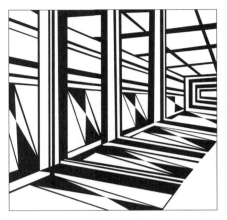

图2-95　同心式发射（2）

图2-96　同心式发射（3）

图2-97　移心式发射构成（1）

图2-98　移心式发射示意图

图2-99　移心式发射构成（2）

图2-100　移心式发射构成（3）

图2-101　移心式发射构成（4）

（5）多心式发射。在同一幅画面中基本形以多个中心点为发射点，形成丰富的发射群，如图2-102～图2-104所示。

图2-102　多心式发射（1）

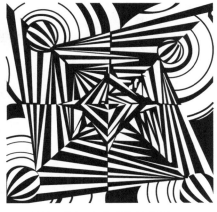

图2-103　多心式发射（2）　　　图2-104　多心式发射（3）

第三节　非规律性构成形式

一、密集构成

1. 密集构成概念的描述

从物到图的二维构成语言呈现出密集视觉规律的现象在自然界和生活中比比皆是，夜空中闪烁的星群（图2-105、图2-106）、广场上散布的人群，均是有疏有密、有聚有散。聚散构成是一种对比的情况，它利用了基本形数量和排列的不同。基本形在图中自由散布，产生疏密、虚实、松紧的对比效果，密或疏的地方引人注目，常常成为整个设计的视觉焦点。密集构成是将设计元素组合在一起或分散排列在画面中，以创造视觉上的平衡。其特点是基本形拥有一定的数量，有疏有密，不遵循骨骼关系，通过将类似的元素分组排列，使画面变得更有凝聚力，更容易被观者理解。密集构成在画面中造成一种视觉的张力，并具有节奏感，是一种富于动感的构成。

2. 密集构成的特点

（1）基本形面积要小，数量要多，基本形的形状可以相同或近似。

（2）密集构成中基本形在大小和方向上应有变化，聚散组织要有张力和动感趋势，不能组织涣散。

（3）密集中心可以以点为中心，也可以以线或面为中心，要处理好密集构成的

图2-105　韦伯望远镜拍摄的星空（1）

图2-106　韦伯望远镜拍摄的星空（2）

形；当画面中有多个密集中心时，要有主次之分。

（4）通过密集面积和密集程度的调整，实现密集点与次要密集点之间产生一定联系，使各形象间有一定的呼应关系。

3.密集构成的形式

（1）趋向点、线、面的密集。指的是将元素的排列趋近于点、线、面的框架中，使众多元素依托这些边缘聚拢在一起，形成方向较为复杂的运动方式，如图2-107～图2-110所示。

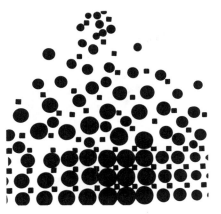

图2-107　趋向点的密集

（2）自由密集。既没有规律，又没有明显的点、线、面的引力中心，而是根据意象中的节奏、韵律趋势做疏密有致的变化，如图2-111～图2-114所示。

图2-108　趋向线的密集

图2-109　趋向面的密集（1）

图2-110　趋向面的密集（2）

图2-111　自由密集（1）

图2-112　自由密集（2）

图2-113　自由密集（3）

图2-114　自由密集（4）

二、对比构成

1.对比构成概念的描述

在从物到图的二维设计理性的规律提炼实验中发现，对比（名词）是指两个或多个事物之间的差异或相似之处。对比构成通常通过不同的视觉元素之间的差异创造出视觉效果。这些元素可以通过对比来突出或弱化一个设计的特定方面，从而使设计更具吸引力、平衡感和层次感。在从图到物的设计实践中，通过使用对比，设计师可以吸引观者的注意力，强调特定的设计元素，创造出具有强烈视觉效果的作品。使用对比时，设计师需要注意平衡和协调，避免出现过度使用对比导致视觉混乱或疲劳的情况。设计师需要注意在整个设计作品中统一运用对比，以创造出整体上协调和平衡的效果。

2.对比构成的特点

（1）突出主题。通过对比突出画面的主题或重点，使其更好地传达画面的主旨。

（2）创造层次。通过元素的大小、形状、颜色等要素，创造出画面的层次感。

（3）协调与平衡。使用对比构成时需要明确视觉中心，以免画面中其他元素的喧宾夺主。

3.对比构成的形式

（1）大小对比。通过大小的差异创造出对比效果。在设计中，通过调整不同元素的大小来突出重点或主题，从而引起观者的注意，如图2-115、图2-116所示。

图2-115　大小对比（1）　　　　图2-116　大小对比（2）

（2）形状对比。通过不同形状的元素创造出对比效果。在设计中，通过使用不同形状的元素来创造层次感和立体感。例如，使用圆形和方形的对比可以使设计更加丰富和有趣。如图 2-117、图 2-118 所示。

图2-117　形状对比（1）　　　　　图2-118　形状对比（2）

（3）明暗对比。通过不同明暗度的元素创造出对比效果。在设计中，通过使用明暗对比来强调重点和主题，从而创造出更加生动和有趣的视觉效果，如图 2-119、图 2-120 所示。

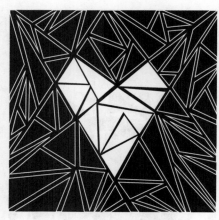

图2-119　明暗对比（1）　　　　　图2-120　明暗对比（2）

（4）纹理对比。通过不同纹理的元素创造出对比效果。在设计中，通过使用不同纹理的元素来创造层次感和深度感，从而使设计更加生动和有趣，如图 2-121、图 2-122 所示。

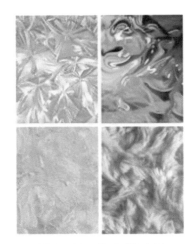

图2-121　纹理对比（1）　　　　　　　图2-122　纹理对比（2）

　　在从图到物的设计实践中，这些对比方法可以单独使用，也可以组合使用，以达到更强烈和更丰富的视觉效果。在使用对比构成的同时，需要注意平衡和协调，以创造出整体上协调和平衡的艺术效果。

三、特异构成

1. 特异构成概念的描述

　　在从物到图的二维设计理论中，特异构成是一种在构图中采用特定的元素和规则来创造独特、有趣和引人注目的效果的艺术表现手法。特异构成的常见特征是它通常强调元素之间的差异性。通过使用元素的组合，设计师可以创造出独特和复杂的视觉效果。这些元素可以是非常抽象的，也可以是现实中存在的物体的形状。

2. 特异构成的方法

　　（1）反转法。将某个设计元素或者构图方式旋转，从而创造出意想不到的效果。例如，将一个文字或图形倒转180°，或者将一个对称的图形打乱，都可以产生非常特殊的视觉效果，如图2-123、图2-124所示。

图2-123　反转法特异构成（1）

图2-124 反转法特异构成（2）

（2）变形法。通过对设计元素进行拉伸、压缩、扭曲等操作，从而创造出非常独特的效果。例如，将一个图形进行拉伸和扭曲，可以产生非常奇特的视觉效果，如图 2-125、图 2-126 所示。

图2-125 变形法特异构成（1）　　图2-126 变形法特异构成（2）

（3）同化法。通过将不同的设计元素同化，从而创造出连贯的视觉效果。例如，将不同的图形、颜色、纹理等元素同化，可以产生非常统一的效果，如图 2-127、图 2-128 所示。

图2-127　同化法特异构成（1）

图2-128　同化法特异构成（2）

3.特异构成的形式

（1）形状特异。形状特异是指通过不同的形状来营造独特的视觉效果。形状可以是基本的几何形状，也可以是自由曲线等复杂形状。通过改变形状的大小、比例、组合和排列等，可以创造出独特的视觉形象，如图2-129、图2-130所示。

图2-129　形状特异（1）

图2-130 形状特异（2）

（2）骨骼特异。骨骼特异是指通过骨骼线和框架来营造独特的视觉效果。通过改变骨骼线的方向、粗细、强度和框架形式，可以创造出具有强烈节奏感和动感的构成，如图2-131、图2-132所示。

图2-131 骨骼特异（1）　　　　　图2-132 骨骼特异（2）

（3）大小特异。大小特异是指通过不同的大小来营造独特的视觉效果。通过改变形状和框架的大小比例、局部强调、整体缩放等方式，可以创造出具有突出和弱化的大小关系的构成，从而产生丰富的视觉层次和动感，如图2-133、图2-134所示。

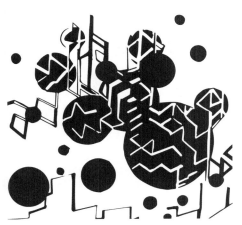

图2-133 大小特异（1） 图2-134 大小特异（2）

03

二维构成语言设计之审美
法则

第一节　二维构成语言设计之理性审美法则

在从图到物的设计转化过程中，人类感知到"理性审美法则"是一种"高效设计法则"或"简单法则"，是通过在现实中的反复验证，抽象出的一套行之有效的设计原则，其强调创造既美观又实用的设计，在实践中，意味着视觉上应具备和谐的设计，平衡地使用色彩、版式和其他设计元素。同时，还应该确保设计清晰可辨、准确传达预期信息，并适合其目标受众。

在从物到图的二维构成设计中，理性审美法则包含如下原则。

1. 简洁性原则

简单性原则是理性审美法则的核心，要求设计简单、干净、整洁、有效，这是因为简单性原则要求观者轻松理解设计，并在不受干扰的情况下专注于主要信息。在实践中，通过合并同类项，把具有相同属性的元素归类在一个层级，专注于传达信息的基本组件，减少和限制使用无关的设计元素，并专注于清晰的信息层级。

2. 客观性原则

应该以清晰、理性的心态对待设计，而不是以个人喜好或情感为指导；设计应基于客观性原则，如清晰的排版、平衡地使用颜色和信息层级，客观性原则有助于确保设计专注于其创建的目的。

3. 清晰度原则

设计应该清晰有效地传达信息，这意味着设计应该有一个清晰的信息层级结构，清晰度原则要求设计应使用清晰的排版、视觉层级结构，适当使用颜色也可以帮助实现设计的清晰度。有效的设计应该清晰易懂，通过使用以上方式来引导用户并传达有效信息。

4. 功能性原则

在设计中，功能用于满足受众对于传达的信息的清晰可辨、易于理解和审美舒适的诉求，这需要了解画面的要求，包括局限性和预期目标，以及设计的环境要素，设计元素的选择应该基于设计预期和最终呈现的功能的需求。

一、格式塔的理性视觉原则

（一）格式塔的概念描述

格式塔也被称为完形心理学，它始于德国，在美国进一步发展，由三位德国

心理学家在研究"似动现象"的基础上创立。格式塔源自德语"Gestalt"，意为"整体、完形"，因此格式塔理论也被称为完形理论。我们习惯以规则、有序、对称和简单的方式，将不同的元素加以归纳和组织，建立易于理解、协调的整体设计框架。

（二）格式塔的含义

作为心理学术语，格式塔有两个含义：一个是指事物的整体属性；另一个是指事物的个体属性，即个体是从整体分离出来的实体。换句话说，"有一种经验现象，每个组件都涉及其他组件。"简而言之，格式塔不是一个孤立和不可改变的现象，而是一个完全相关的完整现象。完整现象有其自身的完全特征。眼睛和大脑在观察事物、接收影像刺激时，会有一些特别的倾向，这些倾向常常可以帮助我们快速地辨别事物，有时候也会产生一些"视错觉"。完形心理学重要的概念是整体不等于个体的总和。例如，当我们在观察一个人时，并不是先看他的手、脚、头、眼睛、耳朵、鼻子，而是把这些视觉特征组合成一个称为"人"的组合；我们是直接观察到人这个整体，而不是观察其个体器官的总和。

（三）格式塔的视觉原则

在从图到物的设计实践中，格式塔的视觉原则已被广泛应用，使用此原则能创造既美观又能有效传达信息的视觉体验，这是格式塔的视觉设计理论，在二维平面构成的设计中，被称为格式塔的视觉原则。

1. 对照视觉原则

对照视觉原则是将在画面当中吸引人们注意力的元素视为画面主体，其余的元素则为背景。当主体与背景重叠时，人的视觉更加倾向于将小的物体视为主体。如图 3-1 所示，元素在背景中，大的块面为背景，小的为主体。大的物视为背景，小的点视为主体，可以通过大小与图底关系传达信息。

图3-1　对照视觉原则

　　在整体的视觉条件下，当某一个元素相比其他元素更为突显（如大小、颜色、形态、纹理等）时，人的大脑将其判断为主体，而其他元素则被视为背景，并且习惯把小的那个看作背景之上的主体（图3-2）。该法则指出我们在感知事物时，总是自动将视觉区域分为主体和背景，一旦图像中的某个部分符合作为背景，人的视觉感知就不会把它们作为主体。该原则有助于创造视觉对比度和层级结构，如图3-3所示。

图3-2　对照视觉原则——小的物体视为主体

图3-3　对照视觉原则——前景物体视为主体

2. 简单视觉原则

　　简单视觉原则被称为"少即是多"原则或极简主义。它强调设计应该只包括基本元素，避免不必要的装饰。通过简化设计，可以更容易、更有效地传达信息。如图3-4所示，在人的潜意识中，将叠加的图形看作两个完整的圆的组合，而不会

认为是形状复杂的图形组合，因为这种解析方式更加简单且高效。

简单视觉原则的核心是使用尽可能少的元素来实现预期的效果，这意味着剥离不必要、多余或分散注意力的东西，以创建一个干净、清晰和易于理解的画面。极简主义的目标不是让设计看起来稀疏或空洞，而是在不同元素之间创造和谐与平衡的感觉。这一原则指的是在视觉上将复杂晦涩的物象解释为较简单通俗的物象，如图 3-5 ～图 3-8 所示。

图3-4　简单视觉原则

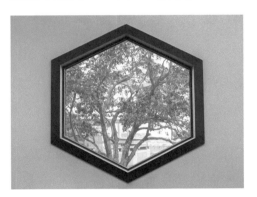

图3-5　简单视觉原则（1）

图3-6　简单视觉原则对照图（1）

图3-7　简单视觉原则（2）

图3-8　简单视觉原则对照图（2）

3. 接近视觉原则

接近视觉原则同亲密原则类似，当我们看到各种各样的物体时，通常会将彼此靠近的元素组织为一个单元，即元素与元素之间的距离会影响我们是否将这些元素组织在一起以及怎样组织在一起，元素与元素之间距离越近的越会被组织在一起，而那些距离相对较远的则自动划分在组外，如图3-9所示。

图3-9 接近视觉原则

在从物到图的设计实践中，接近视觉原则有助于将相关元素组合在一起并创建视觉组织。如图3-10所示，可以使用技术手段来创建接近度，通过将相关元素分组在一起，建立强大而彼此关联的近邻视觉群落。将相关元素彼此靠近，或为设计的不同部分使用一致的布局以及使用空白或视觉分隔符来分隔不同的元素组以实现强行组合，如图3-11、图3-12所示。

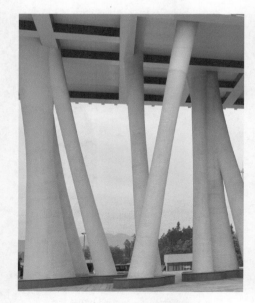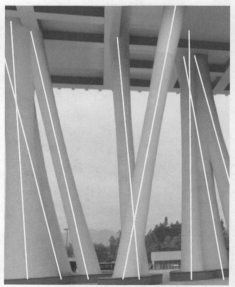

图3-10 接近视觉原则　　　　　　　　图3-11 接近视觉原则分析

4. 相似视觉原则

在从物到图的设计实践中，相似视觉原则是指人们习惯将所看到的东西，按照形状、大小、颜色、方向等自动地整合或集合为一组，这个原则在二维构成设计的画面中有助于创建视觉整体图形或者图像。根据相似视觉原则，人的潜意识会将图3-13（a）中的圆归为一类，正方形归为一类；将图3-13（b）中蓝色圆形归为一类，橙色圆形归为一类，其余图形的合并也是同样的道理。

图3-12　接近视觉原则构成

(a)

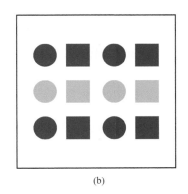

(b)

图3-13　相似视觉原则

针对不同设计元素使用相似视觉原则来创建相似的颜色、形状或样式，可创造出有凝聚力和统一的外观形式，如图3-14所示。在图3-15中，通过视觉简化达成和谐统一的效果。在从图到物的设计实践中，采用相似的材质、花纹、造型样式，使用重复的模式或形状，可创造视觉吸引力和延续性。

图3-14　上海观夏产品陈列

<p align="center">图3-15　相似图形视觉简化</p>

5. 封闭视觉原则

封闭视觉原则是创建引人注目的和有效的设计的强大工具。人的大脑感知视觉信息时可以自然地填补视觉信息空白，创建完整的图形或者图像。将不完整的设计或形状作为一个整体进行感知时，残象就会发生自动闭合。闭合通常用于在设计的不同元素之间创造一种统一感和连续性。如图3-16所示，不构成完整图像的形状或线条因为使用了同种材质且归属在同一个扇形空间内而被感知为一个整体，从而产生一种封闭感。在从物到图的二维设计中运用封闭视觉原则可以创造运动、流动和闭合的感觉，如图3-17所示。

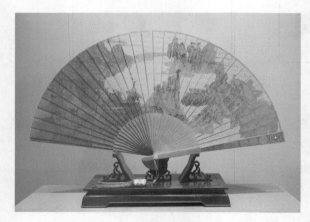
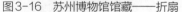

<table>
<tr><td>图3-16　苏州博物馆馆藏——折扇</td><td>图3-17　苏州博物馆馆藏——现代座椅</td></tr>
</table>

通过使某些元素不完整或部分隐藏，可以创造活力和视觉张力，从而使观者的眼睛在设计中移动。如图3-18所示，封闭视觉原则不自觉地让人认为图形为圆、三角形、正方形，然而实际上只是几根线条和几个小图形而已，这是因为人的大脑会在潜意识中不自觉地填补缺失的部分，将画面看成一个完整的整体。

在封闭视觉原则下，当人在观看时，并不是一开始就区分某个单一的组成元素，而是将这些单一的组成元素组合起来使其成为一个易于理解的统一体，当看到

某个部分不完整时，人的大脑会将不完整的信息按照已有的视觉记忆进行自动填补，并将其视为一个整体。

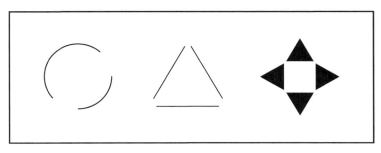

图3-18　封闭视觉原则

6.连续视觉原则

连续视觉原则是指设计在其所有元素（如颜色、排版、布局和图像）中的视觉一致性。形成连续线条或曲线的物体属于一个整体的思维逻辑可以创造视觉流程，并引导观者的视线。通过使用连续的线条或曲线，可以在设计中创造运动感和方向感。如图 3-19 所示，使用曲线来连接设计的不同元素，或者在整个设计中使用一致的线条权重或样式，还可以使用方向线索，如箭头或图标，来引导观者的视知觉。

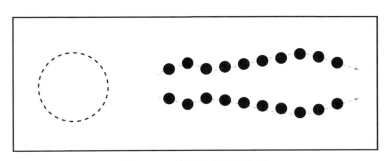

图3-19　连续视觉原则（1）

人的大脑会倾向于将事物看成连续的形体，连续性帮助观者通过构图来理解方向和运动，它在对齐元素时有助于提高易读性。连续视觉原则加强了观者对分组信息的感知，创建了秩序并引导了观者对不同的内容进行细分，这是在设计中从头到尾保持凝聚力视觉主题的艺术，以创造和谐一致和无缝衔接的画面，如图 3-20 所示。

连续视觉原则确保设计是有意义和有目的的，而不是随意或脱节的。当元素一致时，它们会创造一种统一和清晰的感觉，这使得设计更有效地传达预期的信息。

如图 3-21 所示，可以通过如重复、节奏、平衡和色彩等各种和谐方式来实现连贯感，将所有元素联系在一起，形成具有视觉吸引力和影响力的设计。

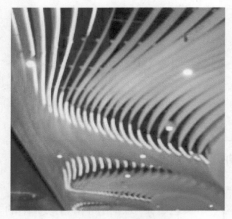

图3-20　连续视觉原则（2）

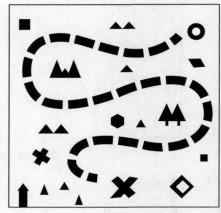

图3-21　连续视觉原则（3）

二、格式塔的完形设计原则

在二维构成设计中，格式塔的完形设计原则实际是一个"信息层级"的设计原则。在设计中应用该原则，可以创造既美观又能有效传达信息的视觉体验。"格式塔"是在垂直方向使用信息层级结构的设计布局，最重要的信息位于顶部，下方的信息层级逐级降低，逻辑结构类似于塔状。设计成功的关键是创建一个清晰一致的视觉层级结构，引导观者的眼睛跟随设计的导向，并有效地传达预期信息的主次关系。

基于格式塔心理学的影响，在构成设计中形成了特有的理性视觉效果，主要包含精准的比例和尺度、严格的对称和平衡以及科学的分割与组合这三大规律性法则，即理性审美法则。

（一）比例和尺度

在二维构成语言设计中，比例是设计中不同元素之间的关系，它确保每个元素相对于其他元素的尺寸适当，以便设计平衡且具有视觉吸引力。比例和尺度都是二维构成语言设计中的重要因素，它们可以极大地影响设计的整体外观和给观者的感觉。

使用比例和尺度的目标是创造具有视觉吸引力和有效的设计，向目标受众传达所需的信息。实现这一目标的具体技术和原则，可以根据画面和设计师的个人风格

而异。二维构成语言设计可以应用到从图到物的广泛的领域，可将排版、图像、纹理和空间等元素在平衡、对比、强调、节奏、比例和统一中合理应用。

　　二维构成语言设计中的比例和尺度没有具体的通用标准，因为理想的比例和尺度取决于每个设计的具体背景、目的和预期受众。然而，设计师经常会遵循一些一般准则和原则来创建有效的设计，如黄金比例、斐波那契数列、等距序列、和谐序列和平方根矩形等，这些都与比例和尺度有关。

1. 黄金比例

　　黄金比例也被称为神圣比例，是可以应用于各个领域的数学概念，包括艺术、建筑和设计，以创造和谐、平衡的组合。黄金比例值大约等于 0.6180339887，通常用希腊字母 ϕ 表示。就平面构成而言，可以通过黄金比例将平面分成两个部分来创建视觉平衡和具有吸引力的组合，其中小平面与大平面的比例等于大平面与整体的比例，这一比例可以在从图到物的各种艺术和建筑设计作品中看到，如图 3-22 所示的雅典的帕特农神庙、图 3-23 所示的列奥纳多·达·芬奇的《维特鲁威人》。它还被广泛用于现代设计和广告中，被认为在构图中创造了和谐与平衡的艺术准则。

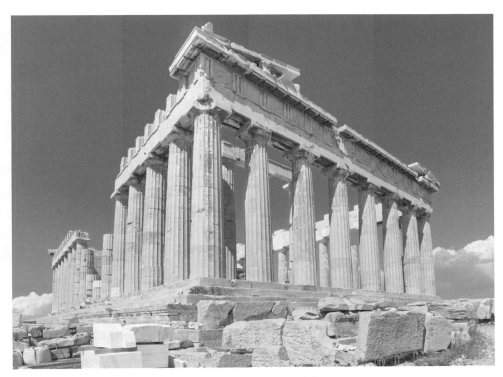

图3-22　雅典帕特农神庙

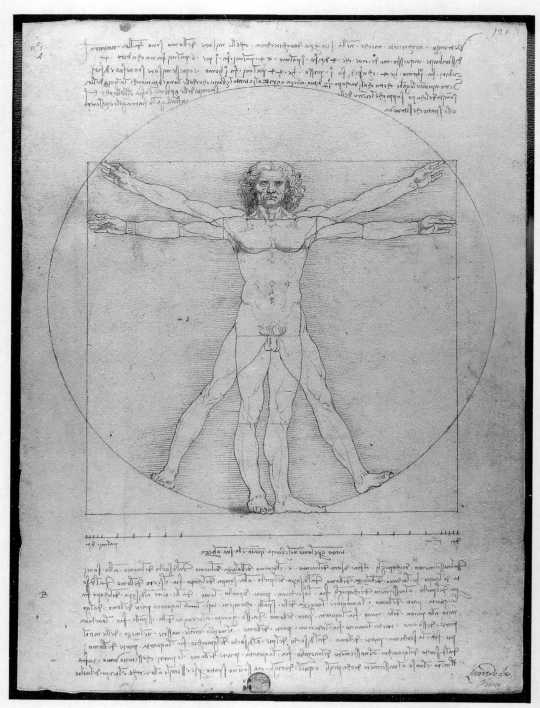

图3-23 《维特鲁威人》(列奥纳多·达·芬奇, 1452—1519年, 意大利画家)

2. 斐波那契数列

斐波那契数列是以0和1开头的数学序列，随后的每个数字都是前两个数字的总和，数列为 0，1，1，2，3，5，8，13，21，34，55，89，144……，这个抽象的数理逻辑可以创造视觉上令人愉悦的比例和平衡。从物到图的转化过程中，可以观察到自然界中的螺旋形成的天然斐波那契数列，如图 3-24 所示。人类发现并推理出理性的斐波那契数列，在二维平面构成设计中，用于创建一系列美观的矩形、正方形或螺旋形，通过使用斐波那契数列来确定每个连续矩形的黄金分割螺旋线而创建出理性的数学螺旋模型，如图 3-25 所示。将抽象的数学模型应用在从图到物的设计转化中，可以创建具有高度秩序感和理性之美的设计构成。如图 3-26 所示，该摄影作品采用俯视的视角，表现出楼梯的螺旋构造，同时黑白摄影的处理手法则将现实世界中纷繁复杂的色彩和质感做了扁平化、同质化的艺术处理。楼梯上浅色的台阶因其均匀的色彩和结构又为画面增加了肌理感。多种不同的艺术处理手法使画面呈现了节奏和韵律之美。

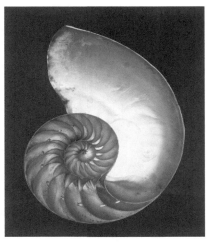

图3-24 《鹦鹉螺》（Edward Weston，爱德华·韦斯顿，1886—1958年，美国摄影家）

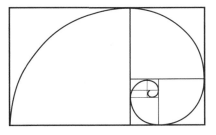

图3-25 黄金分割螺旋线

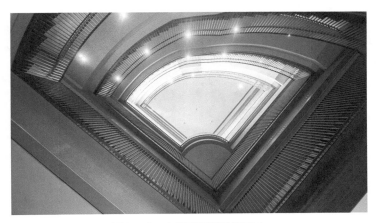

图3-26 上海震旦博物馆室内

（二）对称和平衡

二维构成语言设计中的对称和平衡是指元素沿着中心轴或对称点两侧进行排列。通过元素均匀分布在轴或对称点的两侧，创造了秩序感、和谐感，引发观者的关注和兴趣。并非所有设计都需要完全对称或平衡，不对称也可以用来创造动态的紧张感，从而呈现引人入胜的观感体验。

平衡是指构图中视觉元素通过有秩序的分布呈现出的稳定与和谐的感觉，对于创建具有视觉吸引力和有效的设计非常重要。其中，双边对称是将设计分为两个相等的部分，以双边进行对称，以此形成彼此的近似镜像，是常见的对称平衡类型。水平对称是指元素在二维画面中心水平分割，一侧的元素在另一侧呈近似镜像状态；垂直对称是指元素在二维画面中心垂直分割，一侧的元素在另一侧呈近似镜像状态。如图 3-27 ~ 图 3-31 所示。

图3-27 双边对称平衡的窗棂

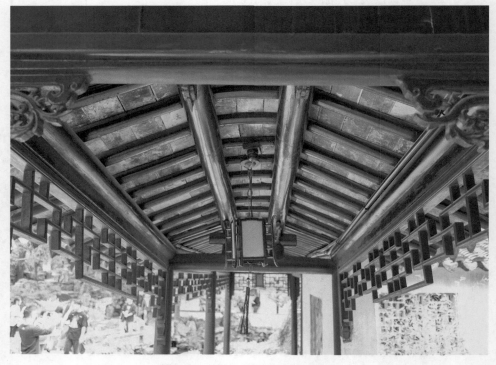

图3-28 双边对称平衡的走廊顶部

图3-29 双边对称平衡构成（1）

图3-30 双边对称平衡构成（2）

图3-31 双边对称平衡构成（3）

径向对称平衡是指围绕中心点排列元素，每个元素与中心点距离相等，元素围绕中心点以圆形模式排列为主，如图 3-32 ～图 3-34 所示。

图3-32　径向对称平衡实例

图3-33　径向对称平衡构成（1）

图3-34　径向对称平衡构成（2）

　　非对称性平衡依赖于元素的平衡放置，以创造均衡与和谐的感觉。如图3-35～图3-38所示，将元素的视觉重量不均匀分布，但由于元素基于空间进行了均衡放置，也创建了视觉上的平衡。

图3-35　非对称性平衡构成（1）

图3-36　非对称性平衡构成（2）

图3-37　非对称性平衡构成（3）

图3-38　非对称性平衡构成（4）

对称与平衡是二维构成语言设计的关键原则，对于创建有效且具有视觉吸引力的设计至关重要，可以通过将元素的视觉重量进行均衡分布实现平衡，以创造视觉稳定性和统一性。

（三）分割与组合

1. 分割

分割是利用水平、垂直、曲线将设计元素分解成更小、更独立的部分，可以通过使用网格、列和截面等视觉分区来实现。通过分割可以形成更独立的形态，通过完形视觉理论建立更强的视觉张力，呈现出生动、活泼的艺术审美效果，帮助观者

更轻松地阅读和理解信息。

　　分割有助于在设计中创造结构感和层次感。例如，可以改进视觉层次结构，创建更平衡的构图，或以更有效的方式组织内容；还可以通过使用各种线条、形状、颜色和纹理等来实现。通过有效地使用分割，能够提高设计的整体可读性和可用性，并创建更具视觉趣味性和吸引力的构图，如图3-39 ~ 图3-42所示。

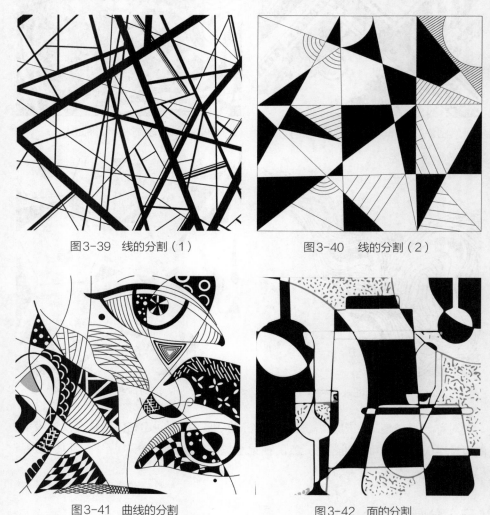

图3-39　线的分割（1）　　　　　　　图3-40　线的分割（2）

图3-41　曲线的分割　　　　　　　　图3-42　面的分割

2. 组合

　　组合是指将不同的设计元素组成一个更加有凝聚力的整体，结合各种设计元素以创建有凝聚力和在视觉上吸引人的构图，同时也用于在设计中创建视觉兴趣和层次结构，如图3-43、图3-44所示。

图3-43　组合构成

图3-44　几何形组合构成的窗局部

第二节　二维构成语言设计之感性审美法则

自然界中各种物象常常以美的状态存在，其中蕴藏着极为丰富的审美因素和法则。在现实生活中，人们由于经济水平、文化素质、思想认知、生活理想、价值观念等的不同而有不同的审美追求。然而，对于审美的感知基本上可以达成一定的共识，这种共识是在人类社会长期生产、生活实践中积累和提炼出来的，进而被高度精炼和纯化为视觉审美的形式法则，具有相对独立性和模式化的特点。在从图到物的设计实践中可以利用该感性的审美形式法则创建具有感性美的视觉形态设计。

形式美与美的形式存在质的区别，首先体现在内容上，形式美体现的是形式本身所包容的内容，它与美的形式所要表现的事物美的内容是相脱离的，可以单独呈现出形式本身所蕴藏的朦胧、宽泛和有意味的美。美的形式所体现的是它所表现的事物本身的美的内容，是确定的、个别的、特定的、具体的，并且美的形式与其内容的关系是对立统一、不可分离的。其次体现在存在方式上，美的形式是美的有机统一体，是不可缺少的组成部分，是美的感性外观形态，而不是独立的审美对象。形式美是独立存在的审美对象，具有独立的审美特性。

人类在对从物到图的设计的提炼过程中，通过创造美的形式，对其规律进行了经验总结和抽象概括。主要包括：变化与统一、对比与调和、节奏与韵律、空间与张力以及虚实与留白。研究与探索形式美的法则，能够在从图到物的设计实践中培养人们对形式美的敏感，指导人们更好、更自觉地运用形式美的法则表现美的内容，创造美的事物，达到美的形式与美的内容的高度统一。

一、变化与统一

在对从物到图的设计思维的提炼过程中，哲学家把宇宙概括为"一"，即世界上万事万物之间的相互联系，是事物统一性的本质属性，同时，万事万物之间存在着生生不息的变化，这种变化与统一的哲学观点在现代设计美学中成为阐述形式美理论的重要依据。

在二维构成语言设计中，变化和统一是两个相互依存、相互作用的概念。变化是因为外部环境变化和内部需要而进行的调整和创新。统一是指设计中要保持一致

性和协调性，目的是使设计元素之间相互呼应，达到整体上的和谐和完整性。

在二维构成语言设计中，变化和统一应该相互协调、平衡处理。过度的变化会导致设计混乱不堪，失去整体的美感和连贯性；过度的统一则会导致设计缺乏创新和活力，失去吸引力和竞争力。因此，需要在变化和统一之间找到平衡点，以达到最佳效果。二维平面构图是指以和谐和美观的方式排列视觉元素，如形状、颜色、纹理和排版，其建构是一个迷人而动态的过程，需要创造力、敏感性和文化意识。通过探索将传统和现代相结合，可以创造创新和有意义的设计，与多元文化产生共鸣。

图3-45 太湖石

1. 变化

变化是在构成中强调突出各元素的特点，使画面具有丰富多彩的差异性。变化要有主次之分，使局部服从整体，为画面的整体传达而服务。变化过多易杂乱无章，无变化又死板无趣，如图3-45、图3-46所示。

图3-46 苏州博物馆内书法作品

2. 统一

统一是一种富有秩序的统筹安排，是设计者对画面整体美感进行调整和把握的主要方法。要强调二维设计中的统一，不是对二维平面上多种要素机械地组合编排，而是将多种相异的视觉要素进行和谐重构。统一原理在二维构成语言设计中的美学意义主要表现在对设计整体美感的妥善安排上，还表现在对那些复杂、富有变化的状态进行有序组合，如图3-47、图3-48所示。

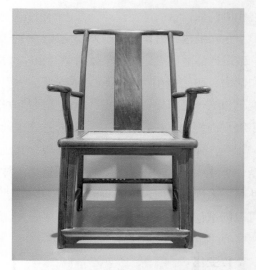

图3-47 苏州博物馆馆藏——明式家具（1）

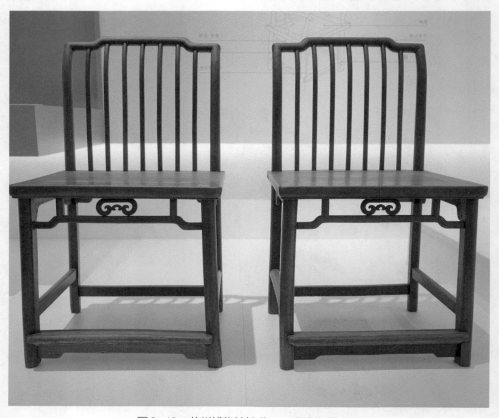

图3-48 苏州博物馆馆藏——明式家具（2）

二、对比与调和

在从物到图的设计理论模型的建构中发现，对比与调和反映了矛盾的两种状态。物象对比有形、色、排列、量、质等差异，由此造成各种变化，可以创造醒目、突出、生动的视觉艺术效果。形的对比有大小、方圆、曲直、长短、粗细等；质的对比有精细、粗糙等；感觉的对比有动与静、刚与柔、活泼与严肃等。合理运用对比与调和，可以在从图到物的设计实践中达到理想的审美的目的和效果。

1. 对比

对比的因素产生于相同或相异的事物之间，在设计中将任意两个要素相互比较时，就会产生大小、明暗、疏密、远近、硬软、浓淡、动静等感觉。将这些对比因素编排在同一平面作品之中，就能够创造出简单明快的对比关系，产生强烈的平面视觉效果。如图3-49、图3-50所示为敦煌九色鹿壁画，不同元素有机组合

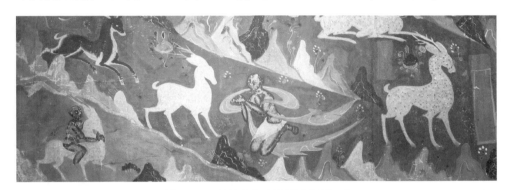

图3-49　敦煌九色鹿壁画（局部一）

图3-50　敦煌九色鹿壁画（局部二）

在一起，产生了丰富而强烈的视觉效果。对比颜色、形状、大小、纹理、空间等方面，可以用于突出某个元素、强调某个方面，以此创造活力和冲击力等。

2. 调和

调和是指将不同元素放在一起，在颜色、形状、大小、纹理、空间等方面有所取舍、突出重点，产生和谐的视觉效果，目的是强调事物之间的近似性。调和有广义和狭义两种解释。狭义指"同一"与"类似"。从物到图的二维构成语言设计中，调和就是在视觉上创造对比的和谐，按照相互协调的原则在平面中编排各要素，以形成作品的基调。调和可以用于创造平衡、稳定、和谐的效果。如图 3-51 所示，传统和现代的结合，纹样接近的形的有机组合，形的大小类似、色彩类似，产生了舒适、安定之感。

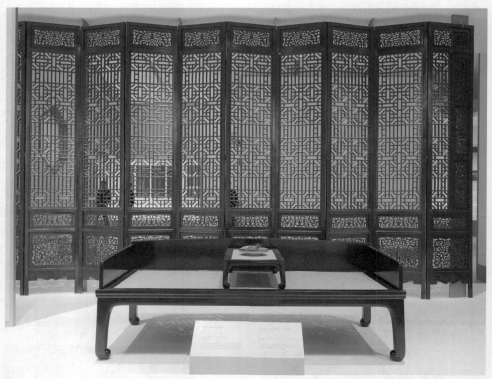

图3-51 苏州博物馆内——明式家具与现代家具的调和

三、节奏与韵律

设计元素在时间和空间上按一定的规律进行排列和组合，可以产生视觉上的节

奏和韵律。节奏和韵律是设计的重要因素，是重要的艺术美的表现原则，可以为设计带来动态感和视觉吸引力。在设计中，节奏和韵律可以相互结合，产生更加丰富和有趣的视觉效果。节奏是统一中变化的频率特征，韵律中的"韵"侧重于变化，而"律"则偏重于统一，所以在形式美的表现方面，变化与统一和节奏与韵律是相互关联、密不可分的。

1. 节奏

节奏是音乐领域的术语，是指按照一定的规律重复、连续律动的形式；而从物到图的二维设计中的节奏感是通过二维构成中的各要素按照连续、大小、长短、明暗、形状、高低等规则排列形式来表现的。在设计中，重复的图案和形状可以产生稳定的节奏感，而对比强烈的颜色和大小则可以产生强烈的韵律感，从而引起观者的注意力，如图3-52、图3-53所示。没有节奏和韵律的艺术创作给人的感觉是呆板的、僵化的、静止的、无生命力的。在二维构成语言设计中，节奏和韵律往往是通过元素的排列来体现的。形状和大小相同的设计元素按照一定的时间间隔和顺序排列进行有规律的重复和变化，视觉上可以产生动态感和节奏感。

图3-52 上海震旦博物馆内
玉器展示（1）

图3-53 上海震旦博物馆内玉器展示（2）

2. 韵律

韵律是一种节奏按一定的规律起伏变化的表现形式。在从物到图的二维平面的编排中可以通过各要素的轻重、大小、明暗来体现节奏的变化，以表现不同的韵律，利用某种规律的变化所创造出的韵律就可以形成一种新的形式美，通过对比（颜色、大小、形状等）、对称、平衡等手段的排列和组合，产生视觉上的和谐、平衡和美感。对称的设计可以产生平衡和稳定感，而不对称的设计会产生更加动态和有趣的视觉效果。如图3-54、图3-55所示。

图3-54 敦煌壁画（局部）（1）

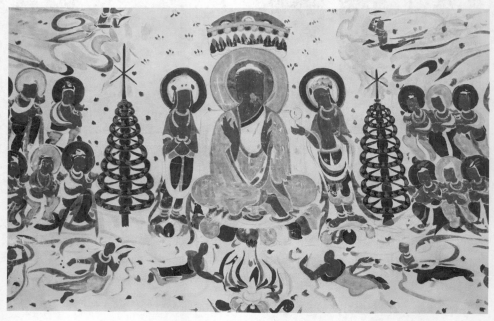

图3-55 敦煌壁画（局部）（2）

四、空间与张力

空间与张力用来描述设计中的元素和构成形成的关系，两者可以相互作用。利用空间可以创造对比度，而对比度可以进一步加强张力。此外，还可以利用空间来创造动态感，从而创造出更强的张力。与空间张力的延伸相关的是周围空间的大小，当空间缺乏发展的可能时，形象的视觉动能就受到限制，被另一形象的视觉运动所接替，产生新的视觉运动。

1. 空间

空间指的是设计中的物理和视觉区域。在设计中，空间可以是三维的，如建筑空间，也可以是二维的，如平面设计中的图像空间。空间可以被用来定义和分隔不同的元素，以及影响人们对设计的感受和理解。

2. 张力

张力是指从整体的形态结构出发，把握图形中的构成元素，在形态张力、色彩张力、结构张力等方面控制视觉张力的无限扩张。它是一种潜在形象的形式创造，摆脱了具体形象的束缚，不受空间、透视、解剖、比例等逻辑思维的束缚，注重的就是形式美的感受，如图 3-56、图 3-57 所示。

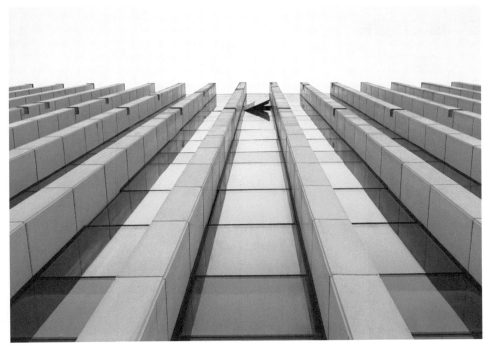

图3-56　浙江科技学院安吉校区中德楼外立面（局部）

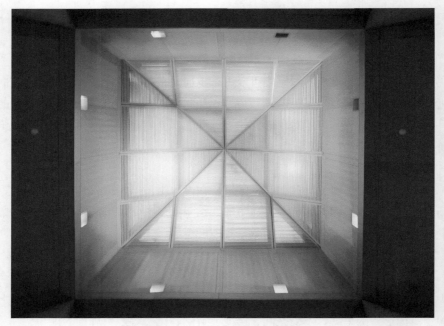

图3-57 苏州博物馆中庭天窗

五、虚实与留白

1. 虚实

在从物到图的艺术创作中，虚实相生辩证关系被提炼出来，有实则生虚，有虚则存实。绘画中实一般指在画面上呈现出主体实实在在的形象，虚往往指衬托主体而处于次要的、远的、模糊的背景和空间，两者互为依存，而又相生相克。

虚是指虚形，是对版面空白的比喻，虚并非空洞无物，只是它的存在被实给弱化了。而实是指实形，它是二维中看得到的图形、文字和颜色等。虚实是二维空间的一对对立统一体。版面中设计元素的大小、比例、疏密、色彩及版面编排可以形成虚实对比关系。点、线、面是构成现代设计视觉空间的基本元素，散点构成"虚"，线、面构成"实"。"虚"的图形是存在于"实"的图形的周围的环境，虚实是共生的，因此在从图到物的设计时，应当注意虚形的设计。

在从图到物的艺术创作中，通过虚实关系巧妙管理空间可以使艺术作品妙趣横生，产生意趣合一的意境。在二维构成语言设计中，虚实结合可以创造出三维空间艺术效果，产生特殊的意境，传递不同信息，形成独特的视觉效果和艺术魅力，如图 3-58、图 3-59 所示。

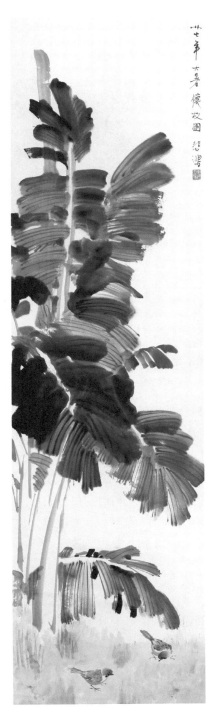

图3-58 《蕉雀》徐悲鸿（1895—1953年，江苏人）

图3-59 《漓江春雨》徐悲鸿

2. 留白

白与黑是指空间内元素彼此间形成的"图"与"底"的虚实关系，是一种辩证关系。留白就是处理虚的具体方法。留白的形式、大小、比例决定着平面作品给观者的感觉，它最大的作用是突显主体，使其更引人注意。在从图到物的艺术创作中适当运用留白艺术，能够起到很好的视觉冲击效果。在中国传统美学上有"计白当黑"的说法，在元素编排中巧妙地利用空白形成意向上的实体元素，不仅可以以极简主义的形式和要素构建画面，还可以衬托主题，也可以起到集中视线和改变元素空间关系的作用，如图 3-60、图 3-61 所示。

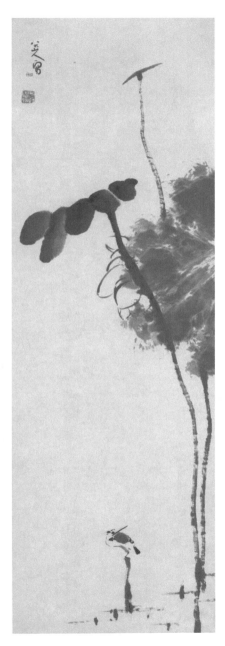

图3-60 《黄竹园画》

（朱耷，1626—约1705年，号八大山人）

图3-61 《墨虾画》

（齐白石，1864—1957年）

04

二维构成语言设计的应用

在以人为主体的时空中，经过漫长的时间淬炼，人类通过对自然和现实中物象的客观规律的提炼，发现了从物到图的视觉转化规律，并提炼出相对完整的一套视觉语言设计的模型和方法论，形成了从多维向二维平面空间转化的构成语言的思维。

第一节　二维构成语言设计在绘画中的应用

一、构图

　　构图是绘画中视觉元素的排列，一幅精心创作的画由令人愉悦和平衡的元素排列构成。构图包括主体、背景和前景的位置关系等。三分法是构图的常见指南，它涉及将画布垂直和水平划分，并将主题放在其中一个交叉点或沿着其中一条线进行排列。如图 4-1 所示，画作运用了纯黑的背景来衬托少女的宁静，勾勒出回眸状态时的神韵。蓝黄相间的头巾从头顶贯穿下来，串起整个画面。面部的焦点是眼睛，眼睛处于画面的左上三分之一处，形成令人愉悦的构图。如图 4-2 所示，画作描绘了一位白衣女子在明亮的户外，身体自然舒展地坐在椅子上。整个身子从画面的左上贯穿到右下，面部作为画面的视觉焦点处于左上三分之一处，手中的书作为画面的次焦点落在画面的右下三分之一处，使得整个画面构图丰富且具有韵律。

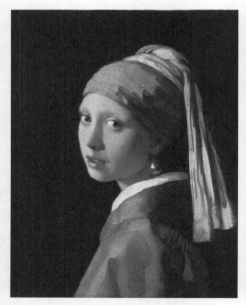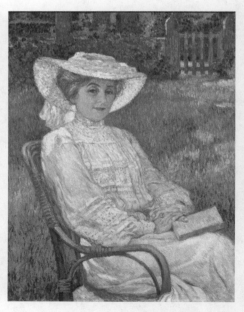

图4-1 《戴珍珠耳环的少女》约翰内斯·维米尔　　图4-2 《白衣女郎》西奥·范·里斯尔伯格

二、线条

线条是绘画的基本元素，它可以传达运动、方向和形状，绘画者可以使用线条来创造运动感或定义绘画中物体的边缘，也可以用其在绘画中创造深度和空间的视错觉。

如图4-3所示，画作采用了至上主义和建构主义的几何化图形，重叠的平面和清晰划分的形状相互作用，利用几何形体创造了一个脉动的表面，它交替着动态和平静、咄咄逼人和安静。如图4-4所示，画作采用黄、红、蓝、黑线条构成，描述了纽约大都会的繁华盛景。

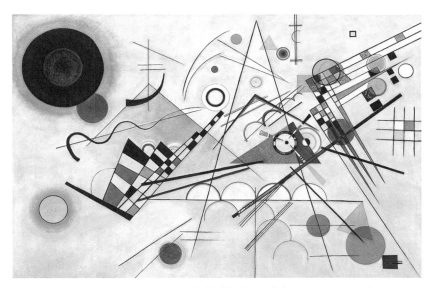

图4-3　瓦西里·康定斯基《构成8号》（Komposition 8）

三、形状

形状是指绘画中的二维区域，例如物体的形状或整体构图。画家可以创造性地使用形状在绘画中创造平衡感等，例如使用有机形状来创造自然主义感或使用几何形状来创造秩序感。如图4-5所示，瓦西里·康定斯基《向上》这幅画作中，其他几何形状和圆的部分结合在一起，形成一个悬浮的结构。其中一个圆放在底座上，另一个圆的碎片沿着其直径垂直滑行，超出第一个形式的圆周。瓦西里·康定斯基的画作《向上》实现了一种能量上升的效果，同时通过平衡连续的垂直线两边的形式将它们固定在一起。如图4-6所示，皮特·蒙德里安在《百老汇爵士乐》

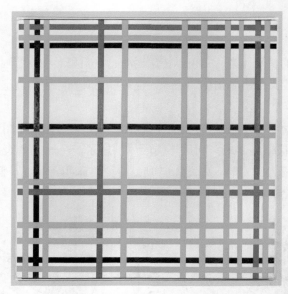

图4-4　皮特·蒙德里安《纽约城一号》

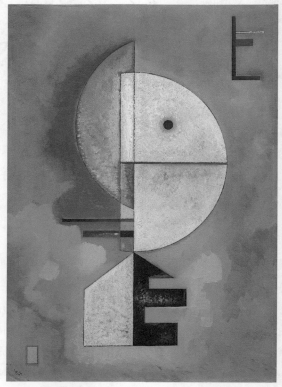

图4-5　《向上》（瓦西里·康定斯基，1866—1944年，法国画家）

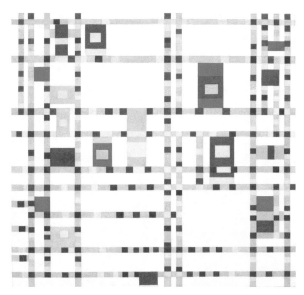

图4-6 《百老汇爵士乐》（皮特·蒙德里安，1872—1944年，荷兰画家）

中创造了一个充满活力、有序且充满节奏感的平面结构。几何形状、线条、色彩和剪贴效应相互作用，创造出一种独特的视觉体验，同时也传达出对百老汇音乐和都市生活的独特感受。这幅作品展现了蒙德里安构图的精准和创新，以及他对形状、线条和色彩的独特运用。

四、纹理

纹理是指绘画的表面质量，例如笔触的粗糙度或洗涤的光滑度。纹理可以为绘画增添趣味和深度，并且可以通过各种技术创建，如厚涂或上釉。纹理也可以用来在绘画中创造深度和空间的错觉。如图 4-7 所示，《麦穗》的作者文森特·梵高使用粗糙的笔触描绘出小麦在盛夏疯长的样貌，粗旷的笔触也表达出作者的心境。如图 4-8 所示，《大碗岛的星期天下午》的作者乔治·修拉使用点彩的技艺画出了一幅慵懒的午后，阳光散落在柔软草地上，令人愉快的画面。

五、对比度

对比度是指绘画中色彩之间的差异，高对比度可以产生戏剧性和冲击力，而低对比度可以产生柔和的效果，绘画者可以创造性地使用对比度来突出绘画中的特定

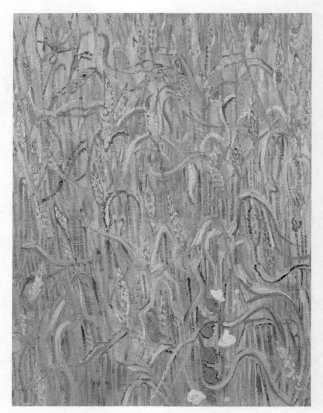

图4-7　文森特·梵高《麦穗》

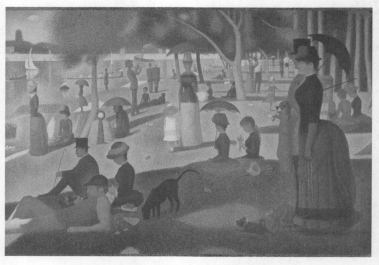

图4-8　乔治·修拉《大碗岛的星期天下午》

元素。如图 4-9 所示为乔治·莫兰迪的《静物》，一组浅色景物被放置在浅色的背景中，造型平静内敛，配色宁静舒适，通过低对比度和低饱和度来表达作者内心的平静。如图4-10 所示为乔治·布拉克的《埃斯塔克的房子》，房子和树木都被抽象为几何图形，以独特的方法压缩了空间的深度，景物之间的排列并不具备前后顺序，而是自上而下展开，其构图将近景和远景以同样的视角和清晰度呈现在画面中，带来一种不一样的对比关系。画面中的物象通过块面的组合呈现出一种固体的状态，打破了传统的视觉感受。引发错

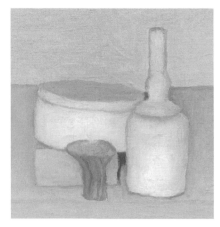

图4-9　乔治·莫兰迪《静物》

觉的艺术构造体系，以高度抽象和扭曲为着力点，采用了限制深度和挤压构图空间的方法将画面趋于二维空间的构造中。

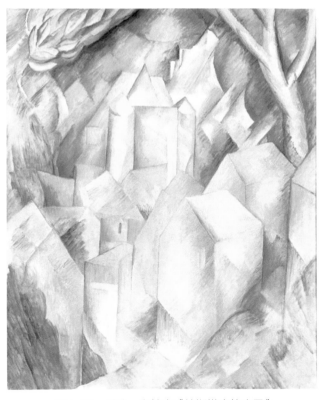

图4-10　乔治·布拉克《埃斯塔克的房子》

六、空间

空间是指绘画中对深度的错觉，如创造前景、中间和背景的错觉。绘画者可以使用重叠、大气透视或线性透视等技术来创造空间的错觉，空间的使用可以在绘画中创造一种现实感和深度感。如图4-11所示为莫里茨·科内利斯·埃舍尔的《手与反射球》，利用球体的反光来描绘画家眼中的世界，一个不常见但符合物理规律的画面呈现在球体上，使观者在视觉上获得新奇的体验。如图4-12所示为莫里茨·科内利斯·埃舍尔的《相对论》，画作通过光影和透视的视错觉制造出一个不可能存在的空间，使观者在任何一个角度都能看到一个全新的世界，并把不同的视角有机地融合在一起。

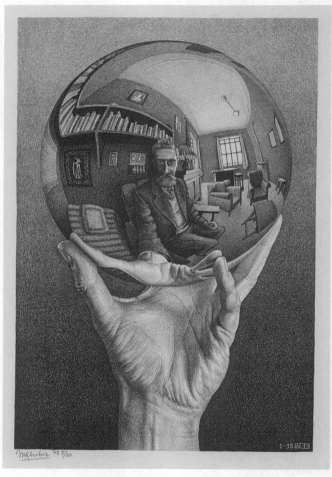

图4-11　莫里茨·科内利斯·埃舍尔《手与反射球》

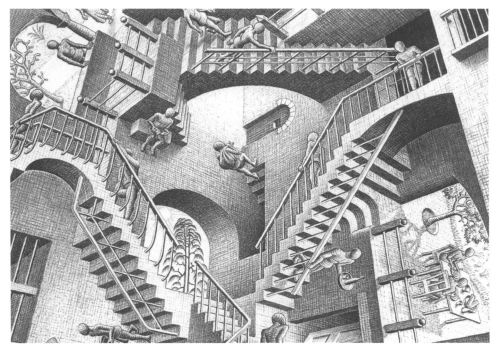

图4-12　莫里茨·科内利斯·埃舍尔《相对论》

第二节　二维构成语言设计在摄影中的应用

摄影所涉及的设计元素通常因不同的主题和风格而异，构图是摄影中经常要考虑的元素，良好的构图需要将令人愉悦且平衡的元素合理编排。采用不同的构图方法（如对称、黄金分割、对比、对角线、点/线/面、重复、空气感等）可以呈现多元的艺术风格和格调。

一、点、线、面构图

点、线、面构图是指在画面中运用点、线、面等元素的组合方式来构图，能够创造出多样性、丰富性和美感。例如，通过线条来突出被拍摄物品的轮廓或者通过点的分布来强调画面的重点，如图 4-13、图 4-14 所示。

图4-13　上海街角（1）　　　　　　　　图4-14　上海街角（2）

二、对角线构图

　　对角线构图是指将物品或者人物放在画面对角线的位置，这种构图能够创造出动感和紧张感。在摄影中，可以使用对角线构图来突出被拍摄物的动态感或者强调画面的紧张氛围。如图 4-15 所示，通过铺开的圆形裙摆把舞者衬托在中心

图4-15　摄影作品《天鹅》

圆之上，形成美妙的视觉效果。手臂交叉置于双腿上，又伸出裙摆之外，形成视觉引导，达到平衡形式。古建筑屋檐的对角线构图如图4-16所示。

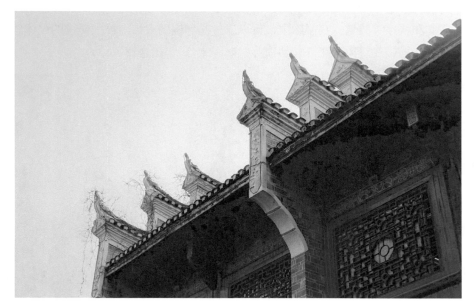

图4-16　古建筑屋檐

三、重复构图

重复构图是指在画面中运用相同或相似的元素来构图，能够创造出美感和节奏感。在摄影中，可以通过重复构图来突出被拍摄物的特征或者通过重复的元素来强调画面的主题。如图4-17所示，元素非秩序性排列组合展现了产品轻盈、细腻、灵动之感。如图4-18所示，元素秩序性排列表现了产品的稳重、端庄与大气。

图4-17　产品摄影（1）（宋照明摄）　　　图4-18　产品摄影（2）（宋照明摄）

四、对称构图

对称构图是将一个场景或者元素沿着中轴线镜像对称。这种构图能够创造出稳重、坚实和秩序等感觉。在摄影中，可以通过对称构图来突出被拍摄物的整体感和节奏感，如拍摄建筑物、花卉、动物等。如图 4-19、图 4-20 所示。

 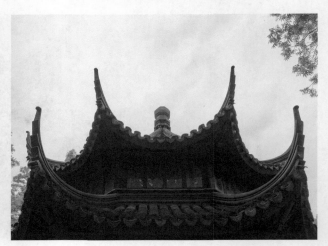

图4-19　店内的窗格　　　　　　　　　图4-20　拙政园亭子剪影

五、对比构图

对比构图是在二维空间内通过颜色、形状、大小等对比产生强烈的视觉效果。这种构图能够营造出强烈的视觉张力和冲击感。在摄影中，可以使用对比构图来突出被拍摄物的特征或者突出画面的主题，让画面更加生动和夸张。如图 4-21、图 4-22

图4-21　摄影作品《人之初》（李旭阳摄）　图4-22　摄影作品《听见她说》（王若然摄）

所示，通过放大和替代局部要素，使画面视觉焦点集中，局部突变后与正常的整体之间产生了强烈的对比效果。

六、空气感构图

空气感构图是指通过画面中的空隙和空间来构图，能够创造出轻盈、柔和、优美的效果。在摄影中，可以通过空气感构图来强调被拍摄物品的轮廓，或者让画面更加简洁明了。如图 4-23、图 4-24 所示，空气感构图在摄影中得到展现。

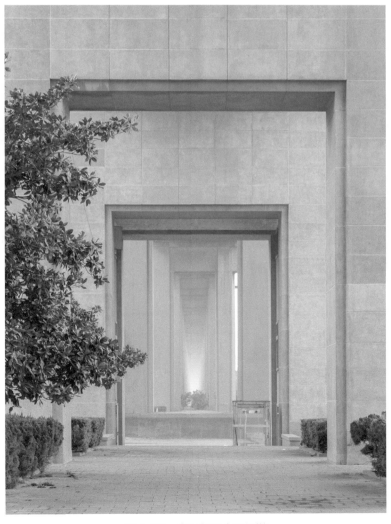

图4-23　南京长江大桥桥墩

图4-24 街景橱窗

第三节 二维构成语言设计在产品设计中的应用

二维构成语言的设计哲学和视觉原理在从图到物的产品设计实践中得到全方位的应用，体现在产品的外观、包装、UI、详情页、App等设计之中，通过贯彻人体工程学对现实生活产生了巨大影响。

一、UI设计

在手机软件的界面设计中，二维构成语言设计可以帮助设计师创建简洁、清晰、易用的界面，以提高用户的体验感。通过合理的布局、配色和图形元素的运用，可以实现信息的传达和功能的呈现，如图4-25、图4-26所示。

图4-25　UI设计案例（局部一）
（学生作业）

图4-26　UI设计案例（局部二）
（学生作业）

二、产品外观设计

在产品外观的设计中，产品的形态美是重要的部分。二维构成语言设计可以帮助设计师更好地把握产品的造型、图案、色彩、图文编排等，如图4-27、图4-28所示。

图4-27　产品设计《荒石探屏》（学生作业）

图4-28 产品设计《适老化公交车》(林际通绘)

三、产品包装设计

在产品包装设计中,二维构成语言设计可以帮助设计师实现品牌的视觉识别和形象传达。通过运用特定的颜色、形状、文字和图案等元素,可以营造出特定的品牌形象和产品风格,如图 4-29、图 4-30 所示。

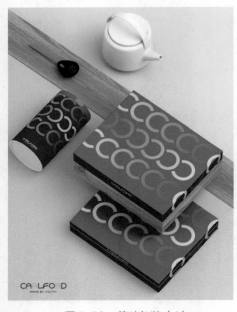

图4-29 茶叶包装(1)

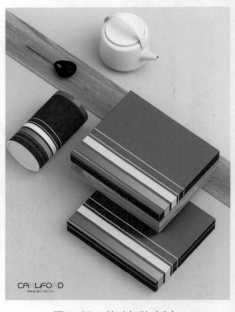

图4-30 茶叶包装(2)

四、产品广告设计

在产品广告设计中，二维构成语言设计可以帮助设计师营造出丰富的视觉效果，吸引目标受众的注意力，并传递出品牌形象、产品特点、宣传口号等信息，如图 4-31、图 4-32 所示。

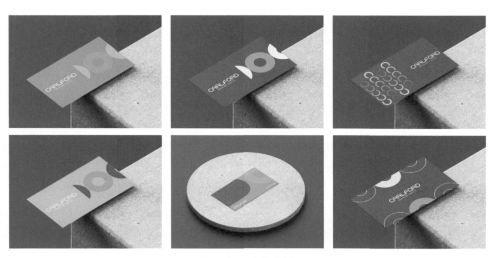

图4-31　名片设计

图4-32　海报设计

第四节　二维构成语言设计在建筑设计中的应用

一、空间

　　空间包括室内、开放式、封闭式等不同类型。在环境设计中，需要考虑如何利用和组织这些空间，以满足用户的不同需求和期望。如图 4-33、图 4-34 所示为上海 14 号线豫园地铁站，其被称为上海最美地铁站，它的设计亮点主要集中在天花板的水波状曲线的装饰上，横纵两个方向相切曲面，形成拱廊和飞檐的几何形式。曲线形式蕴含东方审美特征，结合二维构成形成"西方的拱廊"和"东方的飞檐"的完美结合。如图 4-35 所示，苏州博物馆连廊顶部的玻璃屋顶和木椽构架的排列方式、视觉走向及视觉延伸源于传统民居的屋面设计。错落有致的侧面天窗以及木椽构架呈现出中国古典园林的设计理念，自然光通过透明的玻璃屋顶投射进室内空间，不仅增大了视觉的空间感，同时作为屋顶的玻璃钢架结构也营造出重复的韵律美。

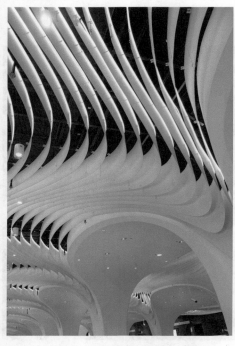
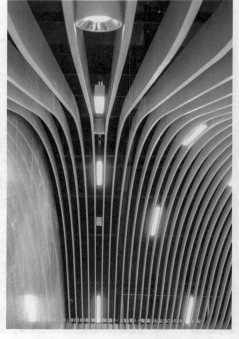

图 4-33　上海 14 号线豫园地铁站（局部一）　　图 4-34　上海 14 号线豫园地铁站（局部二）

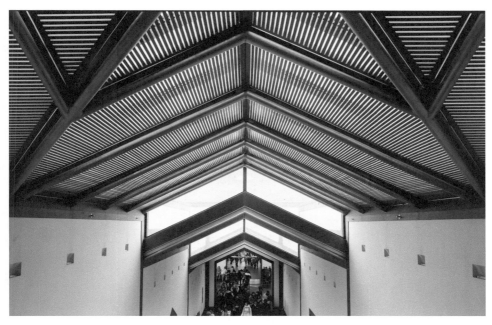

图4-35　苏州博物馆连廊顶部

二、形状

　　在从物到图的设计理念和法则中，元素的形状分为线性、曲线、方形、圆形、三角形等样式。设计师需要考虑如何使用这些形状来创造出有吸引力、舒适和实用的设计。如图4-36所示，米兰微软总部大楼的设计使科技公司的属性一览无余，这得益于其造型的棱角感，利用造型的手法将其行业属性表达得淋漓尽致。如图4-37所示的上海武康大楼，建于1924年，有着近百年的历史，独特的地形造就了其造型上的独特性。如图4-38所示为上海世博会中国馆，其借鉴中国斗拱的造型，创造出漏斗的形状，极具中国传统建筑特色。

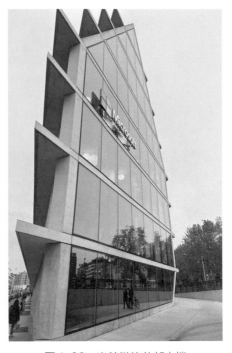

图4-36　米兰微软总部大楼

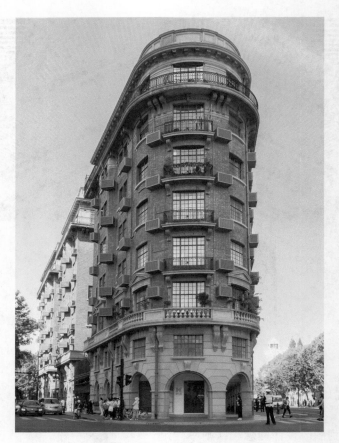

图4-37　上海武康大楼

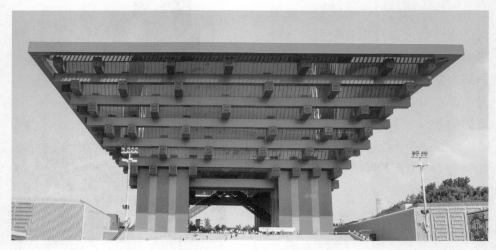

图4-38　上海世博会中国馆

三、比例和尺度

在从图到物的设计实践中，需要考虑如何使用正确的比例和尺度来创造出平衡、和谐的设计作品。比例和尺度可以影响人们对空间的感知。如图 4-39 所示为苏州博物馆本院门厅，设计师巧妙地提取苏州古典建筑的比例与尺度，使建筑巧妙地与周边建筑融为一体。

图4-39　苏州博物馆本院门厅

四、纹理

在从图到物的设计实践中，不同的纹理可以创造出不同的视觉效果和触觉感受，例如光滑、粗糙、柔软、刚硬等，使人们产生不同的感觉和心理反应。设计师需要考虑如何使用不同的纹理来创造出丰富、多样化的环境。如图 4-40 所示为苏州园林博物馆馆藏，木质的建筑模型配合温暖的灯光营造出温馨与舒适的氛围。如图 4-41 所示为拙政园外围墙，坚硬的砖瓦与上方的植物交相呼应，给人以置身于山水间的感受。如图 4-42 所示为苏州园林博物馆馆藏，泥塑的建筑模型的精巧做工与造型，让人对实体建筑产生向往。如图 4-43 所示为上海豫园地铁站，铝型板材间隙之间霓虹灯的规律性透射，给人以时尚的感官体验。

图4-40　苏州园林博物馆馆藏（1）

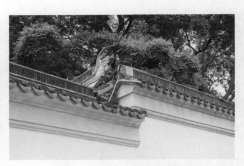

图4-41　拙政园外围墙

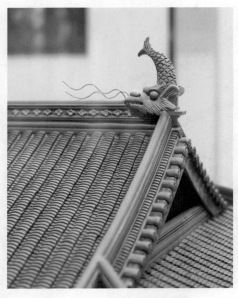

图4-42　苏州园林博物馆馆藏（2）

图4-43　上海豫园地铁站

五、秩序

在从图到物的设计实践中，设计师需要考虑如何组织和布局不同的元素，以创造出有条理、易于识别和美观的环境。在建筑的室内设计中包括家具、装饰物、艺术品的陈设等。如图4-44所示为浙江科技学院安吉校区中德楼，井井有条的外立面传达出严谨科学的态度，可以使人产生节奏感的秩序感。图4-45所示为苏州博物馆西馆，其建筑空间设计营造出理性主义的美感。图4-46所示为浙江科技学院安吉校区中德楼局部，设计充分体现了点、线、面的二维构成设计理念，将理性、秩序、节奏等设计法则体现得淋漓尽致。

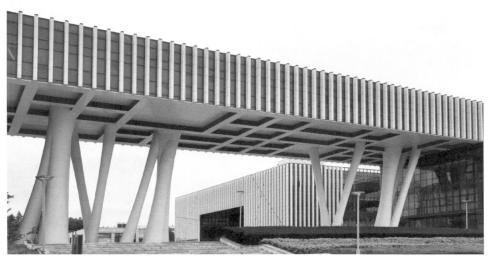

图4-44　浙江科技学院安吉校区中德楼

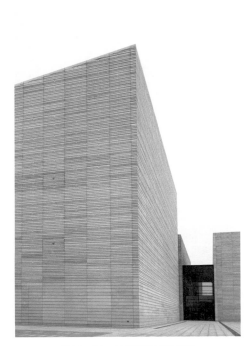

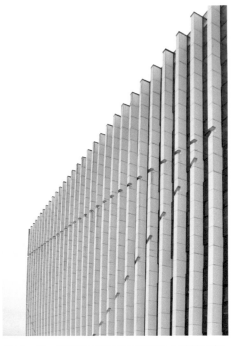

图4-45　苏州博物馆西馆　　　　　图4-46　浙江科技学院安吉校区中德楼局部

05

结 论

从物到图的二维构成语言设计中，元素是构成语言设计的基本组成部分，通过不同的组合方式形成不同的构成设计。这些设计元素的起源可以追溯到人类早期的文明。为了人类基本的生存和繁衍，信息传达变得至关重要，在漫长的功能性传达时期中同时也诞生了对审美的追求。早期的人类设计，通过描摹物体的基本特征来传达信息，其高度的抽象性语言和典型的艺术审美的传达为后世文化的延续做了铺垫。

随着近代工业文明的崛起，为适应工业发展的需求，诞生了现代设计理论，其中以 1919 年德国的包豪斯的教育最为系统和典型，不仅在教学中创建了二维构成语言设计的教学体系，还创建了当代工业设计的范式和标准，其以揭示设计创造的本质为旨归，建构了技术与艺术、功能与形式的高度统一，强调理性主义的哲学思考，注重艺术设计规律的提炼和训练，完全从实用主义中脱胎出来，形成了相对闭合和完整的理论体系。

二维构成语言设计将生活中的物质和文化提炼为最基本的形态要素，按照视觉规律进行重新整合以实现其功能性和艺术性的完美统一。虽然二维构成语言不以现实设计为目标，但是适合所有的设计门类，可以内化为设计的内在标准，借助不同的材料、媒介、工艺、方式进行传达，成为所有设计的内在基础理论，其对视觉美感规律、视觉体验及设计的创造本质所做的深刻反思和经验总结成为多元设计表达遵循的理想范式和理论模型，并为当代设计提供了方法论的指导。

二维构成语言设计基本特征是以高度提炼出的视觉符号为基本元素，通过元素的造型和空间组合实现元素的群化，以达到信息传达的目的，直观地表达设计的功能、文化、情感和观点，使受众更容易识读和理解，其表现形式的多样化适应不同场景和受众的需求。

在二维构成语言设计中，设计元素被高度提炼为点、线、面的抽象表现方式。在二维构成画面中，视觉元素是其基本要素，通过形状、明暗、大小、空间、肌理、位置、重心等的变化充分表现。在二维构成语言设计中所涉及的形态主要是以平面形为基础，追求"形"的基本构成规律、造型方法与对美感形式构建。其中，点不仅可以准确指示位置，还可以拓展空间，提示视觉中心，因大小、形状以及外观不固定的特征使其具备了活跃、醒目和灵活的形态特点，可以塑造自然、活泼、富有人情味的设计。点构成主观上不追求画面的逼真，因此其形象提炼更加简洁、明快，称为现实的抽象表达，追求形象表现的简约和秩序的美感。因其所处的位置、形态、颜色和环境的变化，可以在画面中建构大小、远近和空间感，同时也可以塑造矛盾的多维空间，也因其多样性、包容性和宽泛性，凸显了其在二维构成

语言中的独特研究意义。

相对于点和面，线形态是二维构成语言中最具个性和表现力的构成要素，边缘光滑的线可以呈现出机械感、速度感，不整齐的线则可以表现出迟钝感和滞留感，水平的线具有肃立感，斜线呈现出运动感，曲线则呈现出流动感，粗线呈现出粗犷感和力量感，而细线则呈现出纤弱和精致的感觉。线形态同样也可以构造画面的视觉中心，线的不同质感会带来不同的情感表达。根据线形态自身的状态和所处的环境不同，也可以产生大小、长短、弯曲等视错现象。

相对于点和线，面形态是画面中最为沉稳的形态，可以营造整个画面的基础色调和空间关系，常为点和线提供背景，在视觉冲击力上，面形态占据了绝对优势。任何画面中都存在图与底的关系，两者之间可以互为对比，虽然受众还是习惯于优先关注处于画面中央的图，但是图和底可以相互转化，这取决于人眼关注的点所处的位置。图和底交界的轮廓线具有共生性，但是人的认知还是有单向性，即该轮廓线只能隶属于图或者底，不能同时归属于两者，这和人的认知心理有关联，即人在感知客观对象时不能一次性地将所有对象同等感知，只能分层，优先选择自己熟知的形态或者闭合的形态。其中，面积较小的面具有类似于点的作用，可以聚焦人的视线，通常被当作图来认知，而面积较大或者形象相对不完整的部分因具有面的性质，容易导致视觉的涣散而被看成底。当图和底的面积比较接近且同时具有闭合的形态时，图和底就容易互相转换，都具有形象的识别性，不构成从属关系，各自相对独立，图和底之间可以建立一种平衡的状态。可以利用图和底的关系将要突出的重点部分设计成相对闭合和完整的形象，同时也可以将其设置在视觉中心点或者视觉焦点的位置，且图对于底的面积相对较小，也可以在抽象的面中设置具象的图，在静态的面中设置动态的图。面的变化主要体现在面的形态上，不同形态的面可以呈现出不同的情感和美感，同时，面的形态也因周围环境的影响使观者产生视错觉。

二维构成语言在视觉感知上有其特点和规律，其形状、大小和比例及群组的方式可以帮助受众理解不同信息的层级和逻辑关系，图形符号则可以增强观者对信息的识别和记忆。其中，构成的基本形具有高度的抽象性和独立性，可以当作基本的设计单元，依据规律性或者非规律性、作用性或非作用性骨骼进行重复构成，使形态的组合具有秩序感和理性的逻辑感。

对于重复的基本形，其形态要相对抽象、简洁、个性突出和易于操作，要具有抽象美、形式美和意向美的特征。基本形进行重复排列时需要建立规则，使其组合具有清晰的秩序感和形式美。在有秩序的排列中突出某个形态可以产生变异

的构成组合，这是重复中的特殊形态，可以突出视觉的变异部分，为画面建构主次分明的构成。其主要特征是相同或者相近的形态按照规律进行重复排列，其中某个局部或者某个形态发生形状、大小、骨骼、方向、色彩的变异并成为画面的视觉中心，可以避免因重复带来的呆板和单调。变异构成的意义在于变异之处引人注目，与重复产生距离感；变异的部分不处于画面的视觉中心点，与重复形成变化与统一的视觉对比效果；变异的基本形与重复的基本形内在形成深层的意向关联。

在渐变的构成中，其基本形或者骨骼按照一定的规律进行排列，使其形态具有渐次变化的特征，使构成具备渐变性、节奏感和韵律美，使人产生时空、距离、数理等变化之感。渐变构成形式：基本形渐变，骨骼不变；基本形不变，骨骼渐变；基本形和骨骼双重渐变；没有基本形，只渐变骨骼。利用正负形进行图形的渐变，要求正负形既要互相关联，又要发生渐变关系，是最为复杂和难度最大的渐变方式。渐变构成可以在形状、方向、位置、大小、骨骼、形象上发生渐变，使构成具有自由、灵活和丰富的视觉艺术效果。

在发射构成中，其视觉的聚焦性可以吸引人的视线，使构成产生运动感，视线由中心向四周扩散或者由四周向中心聚拢。其也具备重复或者相似的某些特征。发射构成的形式有离心式、向心式、同心式、多心式和旋转式等，表现出设计的丰富性和秩序感，也营造出一定的旋律感，其主作用通常是由一条或者几条射线统领所有形态的设置、走向和节奏，成为画面的骨骼和依托。

在二维构成中，通过图形重叠、大小渐变、倾斜、弯曲、投影、立体塑造、面的连接和疏密设置使画面在二维的空间中形成三维或者多维的空间感，体现主观的臆造性，可以建立非真实的视觉感。构成空间并不要求合情合理和符合逻辑以及透视的视觉规律，尤其是矛盾空间的设计，其作为构成空间中的一种特殊和极端的视觉现象，故意违背了透视原理，有意制造矛盾，令人产生似是而非的感觉，从而增加了视觉吸引力和画面的感染力。通过共用面建立的矛盾空间在不同的视觉角度下呈现出既仰视又俯视的视觉关系，而通过连接不应该连接的图形位置塑造出形态的矛盾性和不合常理的状态。矛盾空间的构造并非为了制意矛盾，只是一种创意新颖、意境悠远、令人印象深刻的视错觉形式。

在二维的对比构成中，其形态形成明显的差异性和冲突感，在对比与统一中相互依存，主要表现在设计元素的形状、大小、曲直、粗细、凹凸、动静、虚实、明暗、数量、状态、材质、色彩和肌理等方面，使画面形成多样性、矛盾性和冲突性，以此带来强烈的视觉冲击力。突出主体是重点，和谐共处是关键，对比中求统一是原则。

　　二维构成语言设计的实用性和可操作性能够被有效地应用于从图到物的设计实践中，达到信息传递和沟通的目的。在实际应用中，二维构成语言设计广泛用于品牌推广、数据可视化、工业、摄影、动画等场景，以达到信息传递的目的，经由不同的媒介、方式、技术、途径和手段使视觉元素形成一定的审美组合，满足受众的心理、生理、文化等诉求。

图片目录

参考文献

[1] 刘赞爱、付梦萍、刘婷. 构成基础教程 [M]. 沈阳：辽宁美术出版社，2016.

[2] 鲁道夫·阿恩海姆. 艺术与视知觉 [M]. 腾守尧，译. 成都：四川人民出版社，2019.

[3] 杜鹃. 平面构成 [M]. 北京：清华大学出版社，2012.

[4] 卡梅尔·亚瑟. 包豪斯 [M]. 颜芳，译. 北京：中国轻工业出版社，2002.

[5] 腾守尧. 审美心理描述 [M]. 成都：四川人民出版社，1998.

[6] 南云治嘉. 视觉表现 [M]. 黄雷鸣，等译. 北京：中国青年出版社，2004.

[7] 常锐伦. 绘画构图学 [M]. 北京：人民美术出版社，2008.

[8] 王令中. 视觉艺术心理 [M]. 北京：人民美术出版社，2005.

[9] 朱书华. 构成设计基础 [M]. 北京：中国轻工业出版社，2013.

[10] 刘和海. 符号学视角下的"图像语言"研究 [D]. 南京：南京师范大学，2017.

[11] 黄毅，吴化雨. 构成设计基础 [M]. 2 版. 北京：中国轻工业出版社，2020.

[12] 张野. 传统文化设计符号学研究 [M]. 北京：中国建筑工业出版社，2022.

[13] 栗王妮. 平面构成在设计中的应用 [J]. 艺术家，2020，(07)：138.

[14] 刘纲纪. 中国书画、美术与美学 [M]. 武汉：武汉大学出版社，2006.

[15] 余雁，关雪仑. 构成——平面·色彩·立体 [M]. 3 版. 北京：高等教育出版社，2019.

[16] 向悉嘉. 视知觉原理在平面设计中的应用研究 [D]. 贵阳：贵州大学，2022.

[17] 杨梅，李航. 格式塔心理学视知觉原理在扁平化设计中的应用 [J]. 包装工程，
 2019，40(08)：72-75.

[18] 邬烈炎. 解构主义设计 [M]. 南京：江苏美术出版社，2001.

[19] 陈溢之. 平面构成中骨骼变化法则在艺术衍生品设计中的应用 [J]. 人文之友，2019，
 (10)：47-48.

[20] 李莉宏. 传承与创新的构成美学——传统文化艺术元素在平面构成教学中的应用 [J].
 艺术品鉴，2019，(08)：293-294.

[21] 库尔特·考夫卡. 格式塔心理学原理 [M]. 李维，译. 北京：北京大学出版社，2010.

[22] 吴雪霏. 浅谈平面构成在设计中的应用 [J]. 教育现代化，2018，5(46)：32-33.

[23] 潘嘉来 . 中国传统窗棂 [M]. 北京：人民美术出版社，2005.

[24] 徐恒醇 . 设计符号学 [M]. 北京：清华大学出版社，2008.

[25] 黄有柱 . 平面构成的视觉解析 [M]. 北京：测绘出版社 ,2005.

[26] 闫寒，刘永春 . 民族传统视觉元素在平面设计中的应用探究 [J]. 商业故事，2015，(09)：17.

后 记

本书从二维构成语言设计的历史渊源到从物到图的二维构成语言设计的转化做了理论梳理，系统阐述了从物到图造型的基本理念、方式和方法，旨在帮助受众理解视觉逻辑中的秩序和审美，掌握使事物条理化、秩序化、图形化以及处理众多元素之间结构、逻辑和艺术审美的能力。以设计的基本元素为切入点，融合相关的视知觉理论和设计心理学，从理性的角度提供了一套基础的结构分析法，使受众可以理解元素间的逻辑关系和审美范式。

本书既强调设计的理性分析和系统性思考，又注重设计的方法论，以使受众获得相对完整的设计理论和实践指导，对自然及社会中从物到图的二维构成语言转化以及广泛的设计应用形成完善的认知结构和逻辑思维模式。

本书自初稿到成稿历经了数年，在书写的过程中得到了家人及同行的支持与帮助，感谢为本书整理资料的林际通、杜文秋、宋照明、何宇琦、马嘉妙、韩枝芯等同学。书中若有疏漏，敬请批评和指正。